THE LITTLE STAR DWELLER

小 星 星 通 信

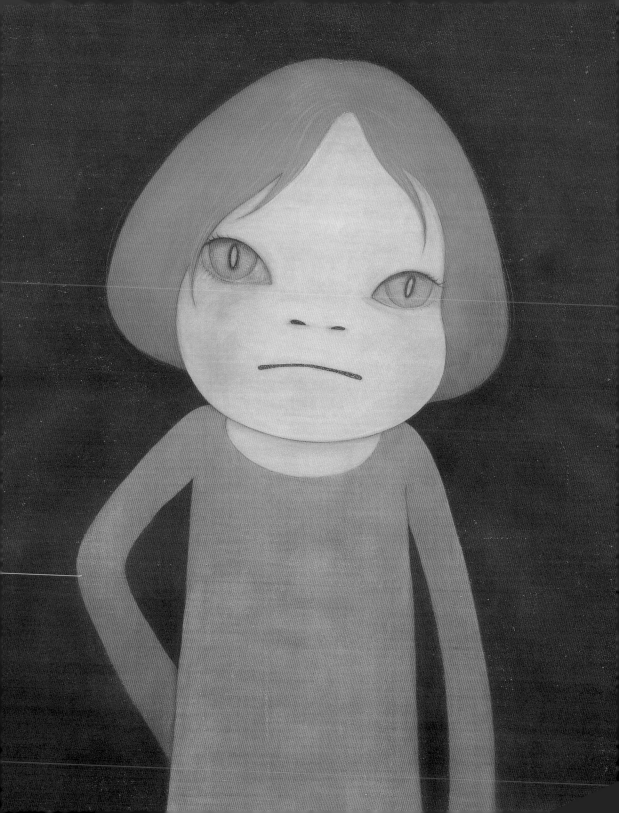

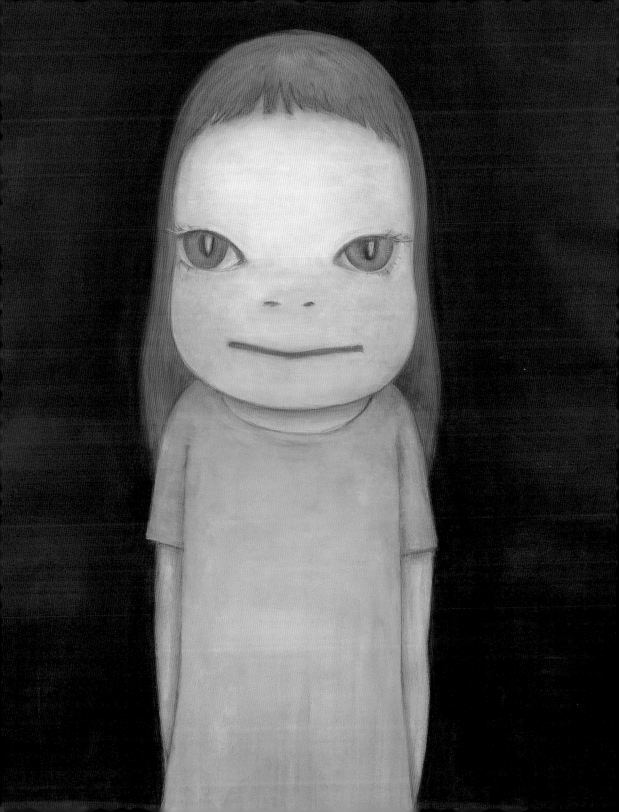

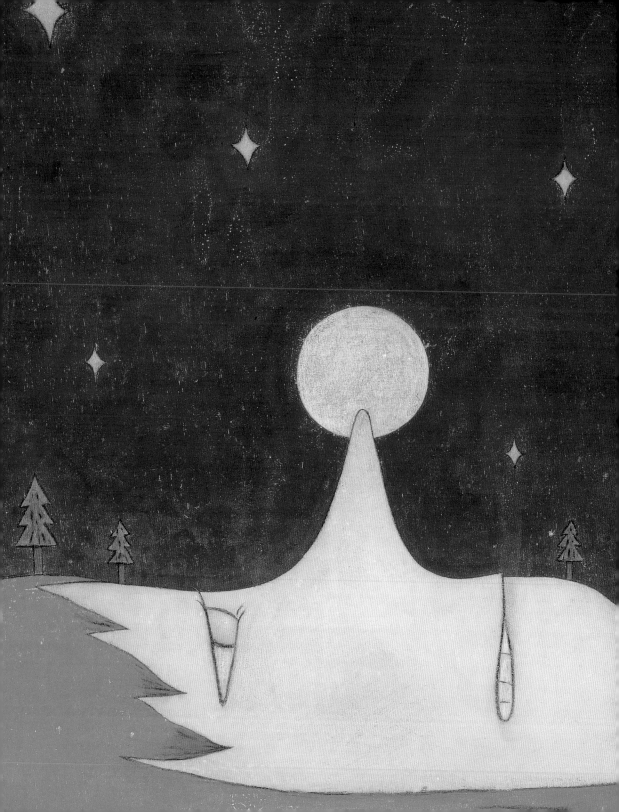

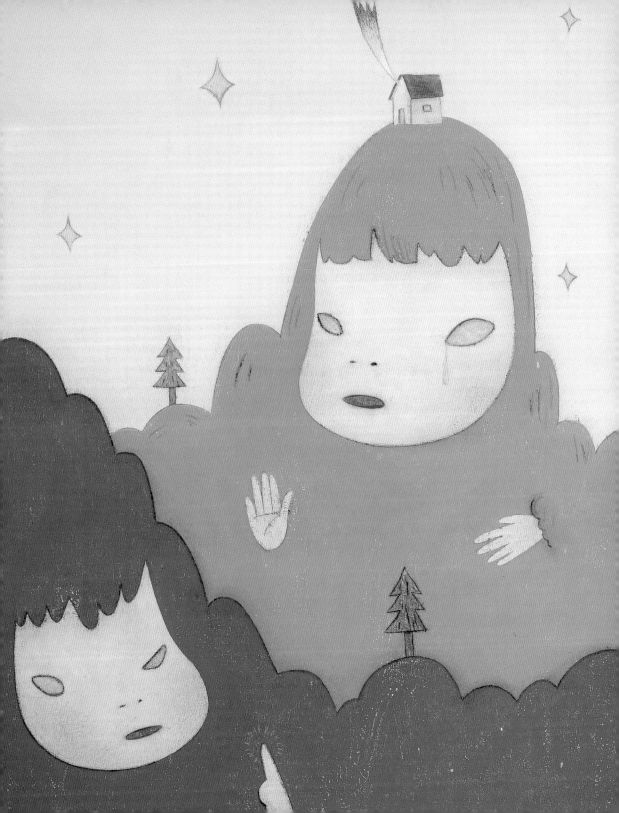

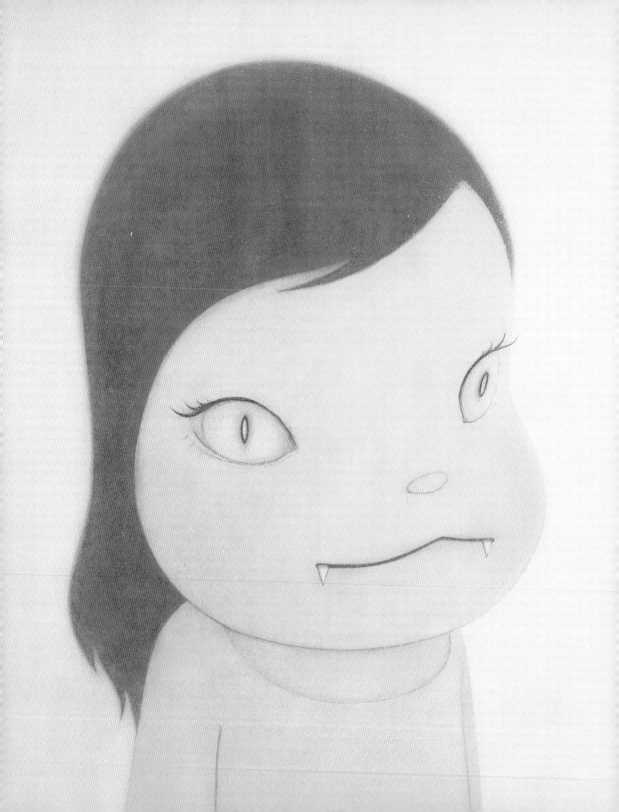

1959 年 12 月 5 日早晨，我來到了這個小星球。

CONTENTS

PROLOGUE

怎麼說呢⋯⋯輾轉一路走來，回頭一看才發現我已在這個小小星球上生活了四十四個年頭。之後，應該也不會上太空，還是會繼續在這個星球上生活。這個星球上有一個國家叫日本，我現在正在這個國家內一處名叫東京的地方寫著這篇文章。各位現在所讀的，就是我個人至今為止在這個星球上生活故事的點點滴滴。我的故事現在依然持續發展中，我寫下昨天之前發生的事，藉以回顧自己過往的旅程，也可以說，這是我的個人史。將過去的事情寫下來，一方面是想以客觀的角度來檢視自己，另一方面也想表明我今後依然會一步一腳印前進的決心。

被稱為歷史的過去，它到底是怎麼一回事⋯⋯我還不太明白。但是，重新審視過去，並非為了在眼前這個當下為過去下定義，而是為了讓現在活得更好，我是這麼認為的。

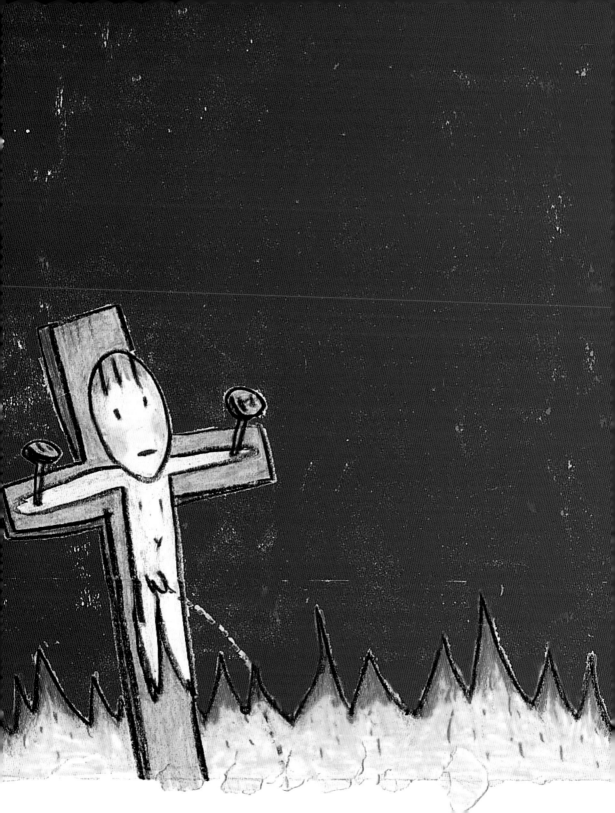

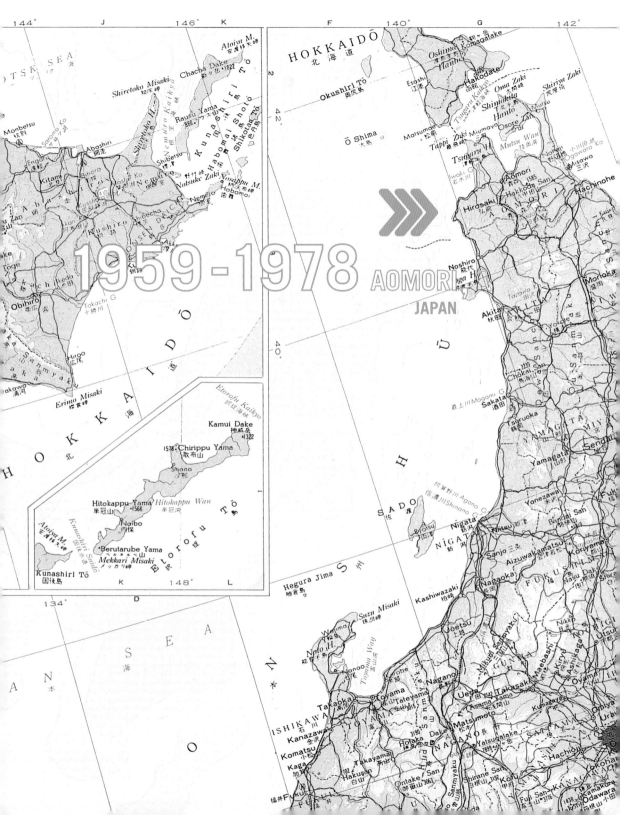

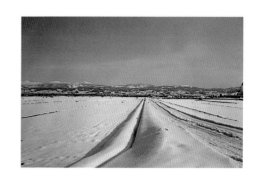

『日本青森縣弘前市 1959 ～ 1978』

廣闊的天空和遠方可見的連綿山峰……

從出生到高中畢業，每每憶起這段我成長的小鎮歲月，首先浮現腦海的是大片遼闊的天空。天空隨著四季幻化成各種不同的表情。站在天晴雪明的銀白色原野上，望著全黑的夜空，沐浴在無聲無息飄落下來的雪片中，落下的雪花融在臉上的感覺，依然十分熟悉，永不褪色。至今一看到堆滿夏季天空的積雨雲，就讓我想起暑假從游泳池回家時，在路上買的便宜冰棒融化在嘴裡的味道。

北國的春天有點矇矓，感覺雲霧就在身邊流動。長長的冬天結束，雪開始融化了，等待已久的孩子們開始蠢蠢欲動，脫掉長靴換上短靴，迫不急待地拉出腳踏車，避開剛從冬眠中甦醒的青蛙在水窪裡產下的卵，在還留著殘雪的原野上來回奔馳。

黑色的大地飽含水氣，到處可見冒出芽的蜂斗菜。在我的孩提時代，那時還留存著許多原野，那些野地都是孩子們的遊戲場。鋪好的馬路還不多，到處是小河川，我們常在小河裡捉魚。5 月連休假期，正是盛開的櫻花開始飄落的季節，新芽爭相冒出頭、新綠開始覆蓋山頭的時候，此時到來的北國短暫夏天，早已在心裡盼望好久好久了。才想著夏天終於來臨，但一轉眼，夏天就像煙火綻放似地「咻～～」，沒留下什麼痕跡，一下子就結束了。然後，楓葉開始轉紅，不久就進入一片白雪皚皚的長長冬季。回想起來，北國學校的寒假比其他地方多了一星期，但也因此暑假少了一個星期。

右頁下圖譯文：
60 年代，從托兒所到小學四年級左右的記憶地圖。當時都是草原和農田的地方，70 年過後，全都變成了住宅用地。無法再穿越舊時的原野到學校去，道路也漸漸鋪上柏油。青鱂魚游泳的小河川變成了 U 字型的水泥溝。小水池被填平了，曾幾何時，連大眾澡堂都不見了。小小的木造車站也被改建，旁邊還蓋了超級市場。交通號誌增加了，還出現了連接小學和中學的天橋。以前只要爬上屋頂，就能看到遠處河上的大橋，以及橋樑欄杆上的燈……現在只能看到其他房子的屋頂。儘管如此，故鄉的天空依然遼闊，遠處的山巒和過去一樣屹立著。

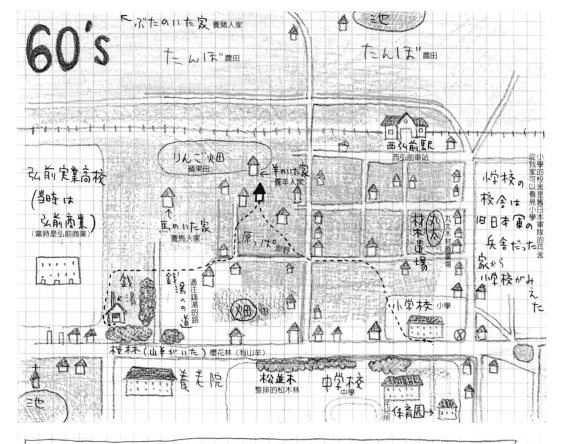

60年代、保育園から小学校4年生頃までの記憶地図。

当時 草原や田畑だったところは、70年を過ぎると、みんな住宅地に変わってしまった。原っぱを突っ切って 学校へ行くこともできなくなり、道路も どんどん アスファルトに舗装されていった。めだかが 泳いでた 小川も コンクリートのU字溝に変わってしまった。ため池も 埋めたてられたし、いつの間にか 銭湯もなくなった。

小さな駅は、建て変えられて、スーパーマーケットも、隣に建った。

木造の 信号が 増えて、小学校と中学校をむすぶ 歩道橋もできた。家の屋根に登ると、ずっと遠くを流れる 大きな河にかかる 橋のらんかんの 灯が みえたっけ.…今は、もちろん 住宅の屋根しか みえない。それでも、僕の 故郷の 空は まだまだ 広いし、遠くの 山並みは 昔と同じく、どっしりと 構えていてくれる。

在白雪覆蓋大地的冬天，特別是當暴風雪來襲無法外出時，我聽著霰打在冰凍玻璃窗上的聲音，一個人沉浸在繪畫裡。當然，天氣放晴時，我會到外面玩耍，在白得讓人目眩的雪地裡滑雪、堆雪屋、嬉戲；如果出生在不下雪的南國，我想我一定不會待在家裡畫畫的。望著窗外廣大的未知世界，心裡想像著何時可以展開冒險念頭的同時，在屋裡一個人畫畫，或許正拉開了自己內心世界無邊旅行的序幕吧。

說到旅行，小學一年級時，我曾和要好的阿學兩人一起坐上私鐵電車，到終點站的小溫泉鄉。搭著地板被焦油滲染、只有兩節車廂的地方私鐵，電車穿過蘋果田，約三十分鐘就抵達終點站。我們滿懷著好奇心在小小的鄉鎮裡到處亂逛，那時正好是颱風過後，小鎮的橋被大水沖壞，在夕陽的反射下，河川裡浮著如恐龍骨般讓人毛骨悚然的黑影。這已經足夠讓我們這兩個小冒險者感到微微地驚恐和不安，我們慌張匆忙地走在通往車站的小路上。坐上電車後，陌生的阿姨追問著：「為什麼這麼晚了，兩個小孩還在外面閒晃？是不是離家出走啊？」我們說：「我們現在正要回家──」。但是，到了應該下車的站她卻不讓我們下車，最後只好在另一個終點站下車。我們等著警察連絡父母親來接我們。不久後，我們兩人的母親來了，終於可以回家了，但我卻完全沒有意識到自己給母親添了麻煩。夜晚回家後才聽父親說，母親擔心六歲的兒子這麼晚還沒回家，深怕我不小心掉到水裡，因而到大水池邊不斷繞圈子找人，聽到這些話，我流下了眼淚。如今的社會似乎很少有人會對電車內可疑的小孩問話，我到現在依然感謝那位阿姨。

高中文化祭時所畫的 Nebuta 繪

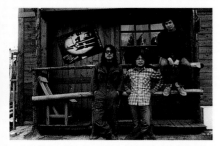
高中時打工的喫茶店

我覺得當時日本的生活步調緩慢而親切，是現在完全想像不到的。那時當然沒有手機，連普通電話也不是每一個家庭都有。電視大多還是黑白，而且要到1964年的東京奧運後，才開始普及到每個家庭。至於我家的黑白電視是到1970年大阪舉行萬國博覽會（通稱EXPO'70）時才換成彩色的。我還記得連卡帶式收音機（卡帶加上收音機，當時根本沒有CD這玩意……）還是我國中時死命求父母買給我的。然後，一邊聽著深夜廣播節目，一邊努力準備高中升學考試，如今回想起來，那似乎是我一生中最認真念書的時期。

深夜的收音機裡流洩出的美國和英國搖滾樂令我心情雀躍，那是我們那個世代的共同特徵。就如同RC Succession（譯按：日本搖滾樂團，以忌野清志郎為主）所唱的〈Transistor Radio〉（電晶體收音機）裡的歌詞，小小的擴音器傳出來的舊金山灣區風格（Bay area）、利物浦之聲（Liverpool Sound）、紐約或倫敦的搖滾等，鼓舞著我的心。然後，買了喜歡的樂團唱片回家，以手提式音響不斷反覆聽著（因為一個月的零用錢可能連一張唱片都買不起）。當時正值越戰期間，美國年輕大兵興起反戰思潮，反戰化為音樂和文學，渡海傳到日本，年輕世代勁聲疾呼「LOVE & PEACE」（愛與和平）。1960年初越戰開打，歷經了甘迺迪、強森、尼克森三位總統，共花費美國一千五百億美元（是多少日幣我也不清楚），結果卻只能於1975年以撤退收場。但是，在此期間，年輕人的反戰思想擴大了搖滾樂原本就具備的「年輕人的憤怒」能量，孕育出許多搖滾名曲。當時我只是中學生，但我的心卻受到撼動。如果說搖滾樂是聽覺的刺激，那麼和士兵一起赴戰場的攝影師們拍攝的照片則是在視覺上讓我起了共鳴。

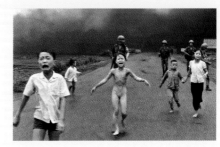

越戰的發生，對於只生活在住家附近小圈子的我而言，雖然是透過音樂和電視，卻讓我第一次有了全球性的視野。我不了解二次世界大戰，但當下發生的越戰讓我明白了戰爭的悲慘。坦白說，對於不了解戰爭現況的我而言，「年輕人的憤怒」比反戰讓我更有真實感。尤其是高中三年級時收音機裡傳出的「性手槍樂團」（Sex Pistols）的〈Anarchy in the U.K.〉（英國的無政府主義，'76）、「衝擊」樂團（The Clash）的〈White Riot〉（白色暴動，'77）。這些曲子，絕對不是在講道理，而是單純地讓年輕人受到感動並且理解。「不只是道理，是自己親身體驗而來的真實感」這成為以後我理解真實的座右銘。

值得一提的是，我第一次參加的現場演唱會是國中二年級時，由矢澤永吉帶隊的「CAROL」；海外樂團的音樂會，則是高一時專程跑到武道館看的「尼爾・楊」（Neil Young）。還有，高二到畢業前，我在附近的一家搖滾咖啡廳打工，甚至受到一些大學生們（尤其是女大學生！要強調一下）的喜愛，也擔任 DJ，打工賺來的錢，甚至讓我享受了些許墮落的快樂……當然每天不是只有快樂的事，因為在那裡幾乎被比自己年紀大的人包圍，我從許多細微互動中觀察到各式各樣的人，感覺自己也長大不少，邁入了大人的階段。

即使如此，我還是去學校上課，並且加入橄欖球隊，也和女生們玩在一起，再加上打工，那時的我，還真是有用不完的時間啊……

「1970 年代我常聽的唱片」

BOB DYLAN, THE BYRDS, COUNTRY JOE, DAVID BOWIE, IGGY POP, ROXY MUSIC,
LOU REED, KING CRIMSON, FAIRPORT CONVENTION, TOWNES VAN ZANDT, ERIC ANDERSEN,
RANDY NEWMAN, NEIL YOUNG, DON NIX, JACKSON BROWNE, HAPPY END,
あがた森魚, EAGLES, NEW YORK DOLLS, RAMONES, BOB MARLEY,
DR. FEELGOOD, PATTI SMITH, SEX PISTOLS, THE CLASH.

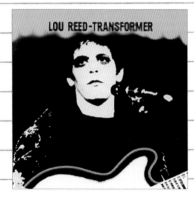
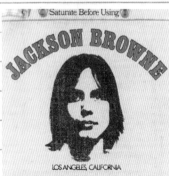

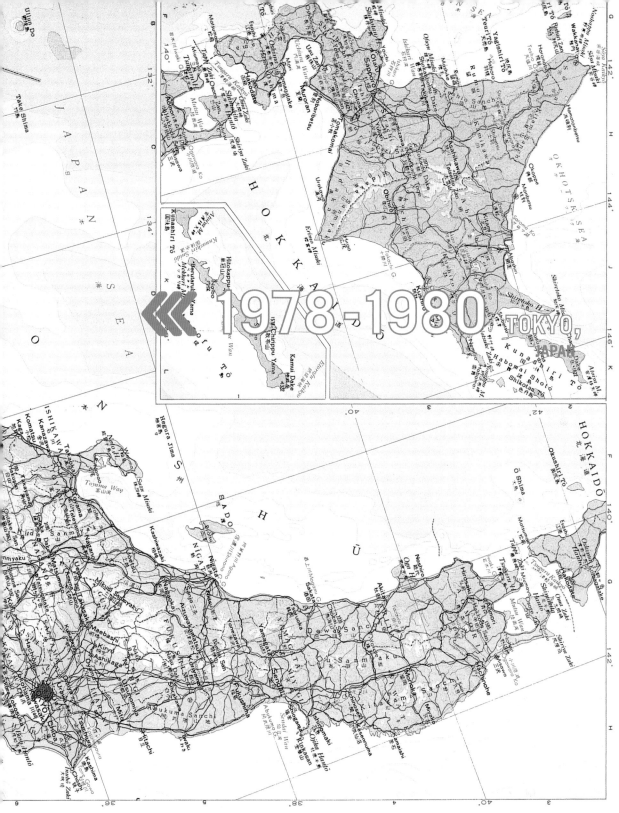

我的青春時代

『日本東京　1978 ～ 1980』

1978 年，高中畢業後，我的運氣很好，考上東京都內一所美術大學的雕塑系……
但是我沒去念。為什麼？因為我認真思考後，覺得「自己最想做的事，不是雕塑
而是畫畫！」之後，我搬到東京的一間小公寓裡，開始了一年的重考生活。來到
小公寓的第一天，我就去棉被行買棉被，順便買了很大一塊包行李的布，上面印
著唐草圖案，就這樣把棉被包起來揹回公寓……（現在回想起來真是不可思議的
畫面！）小公寓有兩間 4.5 疊（約 2.25 坪）的隔間，沒有浴室（廁所連沖水都要
自己接水……明明是在東京！）。房租一萬八千元日幣，像是隨時會拆掉的木造
建築。在這破舊的房間裡，雖然心裡顧慮著可能會給鄰居帶來困擾，但我還是把
高中時代打工買來的音響組裝起來，一邊聽著從專業進口唱片行蒐購的唱片，一
邊畫畫。順道一提，在東京第一個打工的工作，是在一處大樓建築工地當作業員，
在那個電梯還沒完工的六層樓大樓裡，扛著好幾片大型合板爬樓梯上上下下……

一年後，我幸運考取了武藏野美術大學，搬到 4.5 疊＋ 3 疊＋廚房 2 疊＋沖水式
廁所（一樣沒有浴室）、月租二萬四千日圓的公寓，內心想著——要真正展開我繪
畫的日子了！……卻還是把時間花在聽現場演唱會和逛唱片行。那時日本開始了
「Tokyo Rockers」的運動，以新宿 Loft 為中心，有 Friction、Lizard、Mirrors
等樂團的表演，連武藏野美術大學的校慶也出現了名為「突然紙箱」、「非常階
段」等「Tokyo Rockers」風潮樂團。此外，陣內孝則領軍的搖滾樂手和大江慎也
的 The Roosters（這已成為傳說！值得找來聽！）等「Meitai Band」（明太樂團，
當時博多出身的搖滾樂團總稱）也登場了。

譯注：
70 年 代 後 期， 日 本 國 內
因受到英國的龐克和新潮
流影響而出現許多樂團，
形 成 一 股 風 潮。「Tokyo
Rockers」為東京樂團的統
稱，「突然紙箱」和「非
常 階 段」則 為 其 中 主 要 的
代表樂團；福岡的樂團統
稱『Meitai Band』（ 明 太
樂團，因明太子為九州的
名 產。），「Rockers」和
「Roosters」為主要的代
表。至於名古屋則有「Star
Club」等樂團。

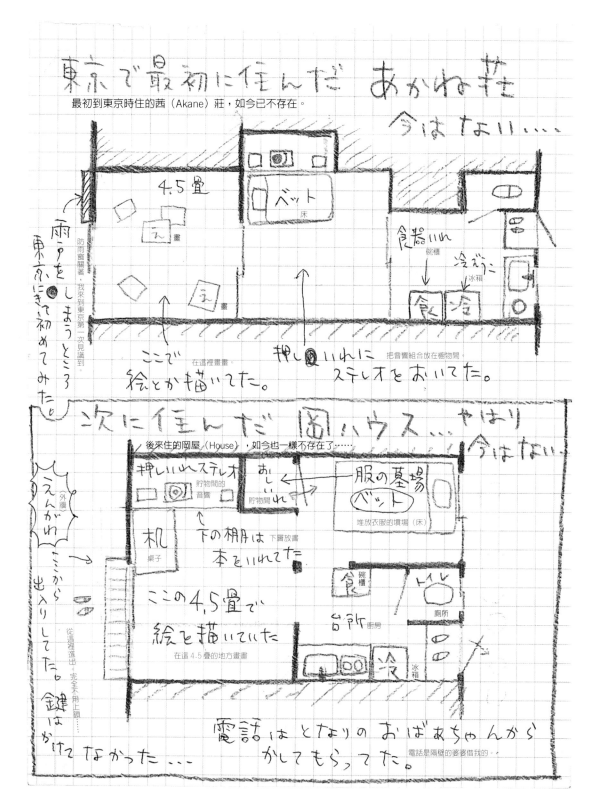

當時日本也開始掀起龐克（Punk）和新浪潮（New Wave）運動。我在這些現場
演唱中可以說是興致高昂。然後，私人經營、被稱為 Indie Label 的獨立製作廠牌
也在此時出現了。（對了，新宿 Loft 在隔年更召開了「DRIVE TO 80's」的日本
龐克和新浪潮嘉年華會，在那裡看見來自名古屋的 The Star Club 的表演，真是超
級感動……至今我都還會去看 The Star Club 的現場表演喔）。

就這樣，我完全沉浸在搖滾浪潮中，無法集中精神畫畫……這當然都不成理由啦，
只是我都沒有畫就是了。雖然一直有心想畫，但是大學的課程都是一些學術理論
的課程，和在搖滾樂中擺動身體的現實生活實在相距太遠，眼前看到的都是宛如
明治時代習畫生在畫的主題，讓我越來越提不起作畫的動力。此外，比起學校的
作業，我更時常在公寓裡一個人畫著宛如塗鴉的畫，晚上出門去便利店打工包便
當，快天亮時偷偷把那便當帶回公寓，吃完便當然後睡覺，隔天中午起床，開始
畫畫，每天都過著這樣的生活。

就這樣過了一年，學年快結束的 2 月，突然覺得「厭煩了這樣的生活！」，於是
把第二年的學費拿來作為去歐洲自助旅行的旅費，揹著大背包開始了一個人的歐
洲旅行……話雖如此，但當時海外旅行不如現在普及，我在書店買了《遊走地球
的方法 —— 歐洲篇》（那時根本沒有依國別區分的旅遊書！只有《歐洲篇》 一
本），而且厚度也只有一公分。對了，當時我為了買機票造訪過的 HIS，現在已經
是經營海外旅遊的大公司，不僅在日本，在世界各國也都有分公司，但當時的 HIS
在日本還沒有分公司，只是一間位於新宿車站西口一棟龍蛇混雜大樓中的小店舖。
小房間的牆上貼著旅行者從印度和尼泊爾寄回來的明信片（當時的 HIS 主攻印度、
尼泊爾的旅遊市場），社長一人身兼數職。我在那裡買了往南飛（會穿越印度和
紅海上空）的巴基斯坦航空的機票。

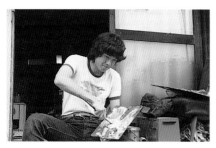

穿著「FLYING BURRITO BROTHERS」
（飛翔的伯里托兄弟）樂團的 T 恤

然後，這趟首次的海外個人旅行，算是和現在的自己完全告別的一個里程……讀
到這裡，或許大家會覺得，真是太酷了！但事實上這是我第一次出國，出國前一
週還因緊張而失眠、胃痛，到了出發那天，還差點睡過頭。之前我就將房間的鑰
匙交給小柳，跟他說：「你可以自由使用房間。」隔天小柳來我房間，我才慌張
起床，他騎腳踏車，我揹著背包坐在後座，他送我到附近的車站。

「小柳，真是謝謝你！」

『前往歐洲　1980 年二十歲時的自助旅行』

從成田機場起飛的班機上，空服員幾乎是一對一服務，因為座位實在太空了。用
餐時被問道：「要吃雞肉還是牛肉？」我回答：「都要。」，結果真的給了我兩種。
出發前的胃痛毛病已經消失無蹤，看著窗外的聖母峰，一邊吃飛機餐，度過愉快
的機上時間，不久就抵達巴基斯坦的喀拉蚩。在這裡轉機往歐洲，飛歐洲的班機
上自然沒有日籍空服員，我被那些包著頭巾大步登機的歐吉桑給包圍。飛機經由
阿拉伯聯合大公國的杜拜、埃及的開羅，一天之後抵達巴黎的奧利（Orly）機場。

我搭乘機場巴士前往巴黎市區，從窗口看到的第一眼西洋景象讓我十分興奮。現
在回想起來，其實只是一般的住家街景，以及大塊廣告看版，卻深深打動旅人的
心！當然，走在路上經過我身邊的都是法國人，操著法語，光想到這一點就讓我
無法抑制內心的興奮。（想起我第一次到東京時，「大家都說著像電視劇裡的標
準話！」這件事也曾讓我感到畏懼……因為我是鄉巴佬啊……）沒有特別的目的
地，我在巴黎的市街閒晃，一邊追憶著那些已經辭世的近代畫家們。

Ireland　　　　　　　　Denmark
UK
Netherlands　　　Germany　　　　Poland
Belgium
　　　　　　Switzland　　　　Austria
France　　　　　　　　　Italy

別說是法文，我連英文都無法說得流暢，但我對人們的親切很習慣，才過沒幾天
就讓我覺得：「原來大家都是一樣的人嘛。」因為法國人的英語會話程度跟我實
在差不了多少！「Evident!」（法文「理所當然！」的意思）。因為我一直認
為歐洲人都會講英文，出發前祖母還一臉認真地問我：「美智啊，你要去法國嗎？
法國人是不是也講英文啊？」⋯⋯（真是不好意思）。

我繼續搭乘列車，巴黎→比利時→荷蘭→德國→奧地利→瑞士→義大利→法國→
西班牙→葡萄牙，展開我的旅行。第一個造訪的是比利時的布魯塞爾，我依循地
址尋找 YH（Youth Hostel，青年旅舍），找到時卻大門深鎖。當我正不知所措時，
大約十位從學校放學正要回家的小學生走向我，帶我搭地下鐵去找另一家 YH。想
當然我和他們不可能有什麼對話，但在我的記憶中卻覺得那時的回憶真是很開心。
然後，越向鄉村走，人們越親切，越是大都會的人，對於旅人越漠不關心。但是，
在巴士和電車裡，還是有許多小朋友偷偷地盯著我看，這時，我心裡會想：「啊，
對他們而言，我是一個外國人哪！」

身為美術大學的學生，各都市的美術館當然是我必然造訪之地。那些只在畫冊中
看過的畫作和雕塑，一旦見到真品呈現在眼前時，都令我感動不已：「啊！是真
跡耶！」

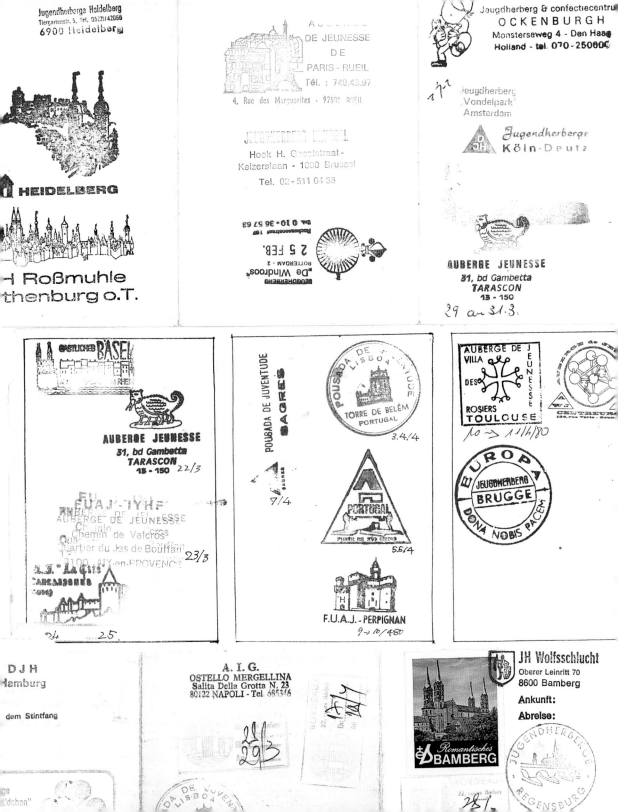

Jugendherberge Heidelberg
Tiergartenstr. 5, Tel. 06221/42066
6900 Heidelberg

HEIDELBERG

H Roßmuhle
thenburg o.T.

AUBERGE
DE JEUNESSE
DE
PARIS - RUEIL
Tél. : 749.43.97
4, Rue des Marguerites · 92500 RUEIL

JUGDHERBERG BRUSSEL
Hoek H. Geeststraat -
Keizerslaan - 1000 Brussel
Tel. 02 - 511 04 36

JEUGDHERBERG
"De Windroos"
ROTTERDAM - 2
Nachtkwaanerweg 10?
☎ 0 10 - 36 57 63
2 5 FEB.

Jeugdherberg & confectiecentrum
OCKENBURGH
Monsterseweg 4 - Den Haag
Holland - tel. 070 - 250800

Jeugdherberg
'Vondelpark'
Amsterdam

Jugendherberge
Köln-Deutz

AUBERGE JEUNESSE
31, bd Gambetta
TARASCON
13 - 150

29 au 31.3.

GASTLICHES BASEL

AUBERGE JEUNESSE
31, bd Gambetta
TARASCON
13 - 150 22/3

FUAJ - IYHF
AUBERGE DE JEUNESSE
Chemin de Valcros
Quartier du Jas de Bouffan
13100 AIX-en-PROVENCE 23/3

A.J. "La Cité
CARCASSONNE

24 au 25.

POUSADA DE JUVENTUDE
SAGRES

SAGRES
9/4

POUSADA DE JUVENTUDE
LISBOA
TORRE DE BELÉM
PORTUGAL
3.4./4

PORTUGAL
PORTE DE SUD BRUNO
5.6/4

F.U.A.J. - PERPIGNAN
9 → 10/480

AUBERGE DE JEUNESSE
VILLA
DES
ROSIERS
TOULOUSE
10 → 11/6/80

AUBERGE de JEUNESSE
CENTRUM

EUROPA
JEUGDHERBERG
BRUGGE
DONA NOBIS PACEM

D J H
Hamburg

dem Stintfang

A. I. G.
OSTELLO MERGELLINA
Salita Della Grotta N. 23
80122 NAPOLI - Tel. 685346

JH Wolfsschlucht
Oberer Leinritt 70
8600 Bamberg
Ankunft:
Abreise:

Romantisches
BAMBERG

JUGENDHERBERGE
REGENSBURG

但這些還不足為奇，旅行中都住在 YH，和來自各國的年輕人同住。相遇交談中，才讓我感覺到，其實美術什麼的根本不重要，重要的是——大家生長在不同的國家、說著不同的語言，但同樣喜歡搖滾樂和電影、文學的人就在自己眼前，這件事真的是很棒、很重要。我的英文不用說也知道很遜，無法表達很艱難或太深入的事，但是只要談到喜歡的話題，就像遇到好友一樣，用中學生程度的英語也能說個不停。這種感覺可以用「現在我和世界一起活著！」來形容吧？總之，國籍和人種是無法成為界線的，如果要說來自哪裡，好像應該可以這麼說吧——「現在，我們是生活在這個地球上的同一個時代，有著世代共有的感覺。」我們甚至還會拿出女友的照片給彼此看：「這是我心愛的女孩！」即使是這樣也好（但是，當年的影中人如今已是三個孩子的媽……不，這也很好啊！）總之，志趣相投的人到處都有。即使同樣是日本人，討厭的人就是討厭。語言即使不通，好人就是好人。雖然我的英語說得支離破碎，比起和 YH 裡話不投機的日本人聊天，還不如和語言不通但同樣喜歡音樂和電影的外國人在一起要愉快多了。

舉例來說，抵達的城鎮剛好有某樂團的現場演出，我的第一選擇當然是和同樣喜歡那個樂團的秘魯人一起去看。當我正納悶：「為什麼南美人會知道這個樂團呢？」，他也在心裡思忖：「為什麼日本人會知道這個樂團呢？」但是下一刻兩人突然了解：「原來！你也知道他們！也喜歡他們！」然後，兩人突然變成靈魂上的兄弟（soul brothers）的感覺……這種感覺真的很難用言語表達。但是，我想大家能夠理解吧？

在這種經歷和感覺中，我漸漸認為比起去各地的名勝古蹟巡禮，在 YH 遇到志同道合感覺的人，對我來說更有意義。這也對我的繪畫產生了影響，如果不能描繪出自己現今生活的世界和瞬間的感覺，那麼自己生活在現在這個時點，不就沒有意義了嗎！那時也發現了這個「理所當然的事」。

在荷蘭的 YH

在美術大學裡，繪畫技巧比我好的人實在太多了。雖然我會想：「啊！我可能沒有什麼才華吧⋯⋯好可恥啊⋯⋯」但我認為像我這樣被自己評價為和技巧無緣的人，就只能表現自己個人的東西了。也就是說，因為無法和他人比較，只有按照自己的方法來表現，或許這樣也沒什麼不好。我要表現的，絕對不是被限制在美術史的範疇，也不是經由客觀技巧所呈現的東西。總之，只要是個人獨創的內容應該就沒問題了。但是，要如何表現？我還沒有思考到這個地步，但總覺得彷彿見到了一線曙光。

梵谷生前只賣了幾張畫作，我想去思考當時他對於繪畫對象的感覺為何，又是用什麼樣獨特的手法去描繪？為了想親身體驗教科書裡的畫作，因此解謎之美術館巡禮，對我而言偶爾也會帶有不同的意義。我站在他的畫前，去想像當時他是用什麼樣的觀點來看待作畫的對象，又是如何用他的方法來表現。我讓自己跳脫當時的時空，因此對於這樣的真實感有深切的體會。換言之，我可以說那時所感受、所表達的事，是沒有所謂的時間差的，這種確定感在我心裡真實地浮現。但即使說沒有時間差，這也不過是一個賞畫者的發現。雖然理解到某些事物，但卻還無法明白自己應該如何做。此外，我對於當時美術界的當代藝術創作者幾乎完全不了解，以一個鑑賞者的身分明白「生活在當代的創作者，要表現什麼？如何表現？」一事，則是稍微後來的事。

回到先前的話題，2 月的歐洲之旅，回程也經由巴基斯坦，回到日本時已經是 5 月中旬。睽違三個月的日本，呈現在我眼前的是和以前完全不同的景致，在此就不贅述。總之，我理解到「這個地球實際上存在著各式各樣的風俗、文化，以及宗教，過去我是如何身處日本之中，只能以日本主觀觀點來看待！」這件事。

這趟旅行共花費了約四十萬日圓，算是很省了，但問題是回國後的學費。我能想
到的解決方法只有一個，那就是轉學到學費比較便宜的公立大學。於是隔年我參
加了愛知縣立藝術大學的考試。這趟旅行我學到的事物絕對不是在學校可以學到
的東西，事實上我在心裡描繪了比在學校的工作室裡畫畫更為重要的事。這一年
我幸運地通過了考試，在愛知縣第二次成為大學新生。因此，我離開了東京，若
說完全不覺得寂寞當然是騙人的……但是，在東京認識的朋友們，還是可以繼續
保持連絡啊，對吧？

「1980 ～ 1983 年我常聽的唱片」

TALKING HEADS, THE B-52'S, KRAFTWERK, THE POP GROUP, BOW WOW WOW, PIGBAG, TOM TOM CLUB, ルースダーズ (THE ROOSTERS), スターリン (THE STALIN),
イヌ (INU), DEVO, BLACK FLAG, NICK LOWE, YAZOO, THE GO-GO'S, TOM VERLAINE, REM, SOFT CELL, GUERNICA PALE FOUNTAINS, ECHO & THE BUNNYMEN, MADONNA, METALLICA,
PRINCE, CABARET VOLTAIRE, スタークラブ (THE STAR CLUB), ラフィン・ノズ (LAUGHIN' NOSE).

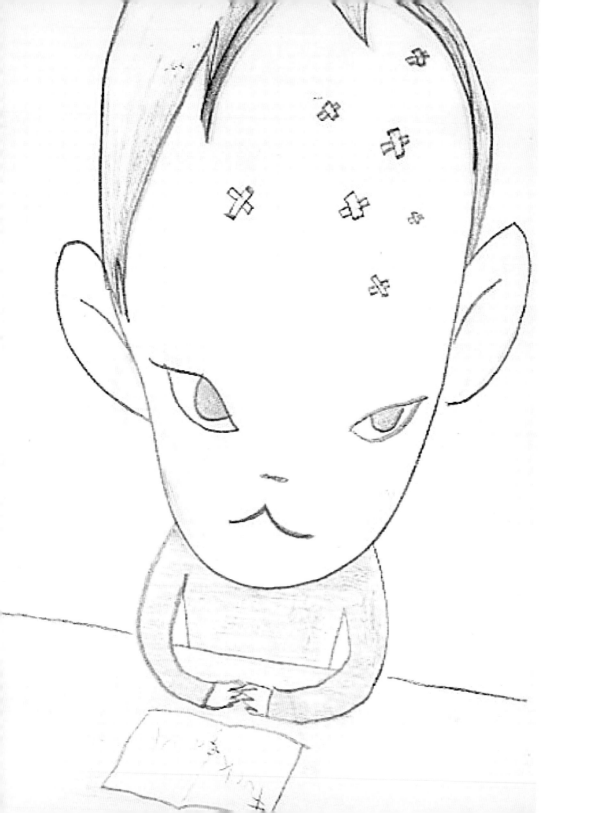

1981-1988 NAGOYA, JAPAN

『日本名古屋　1981〜1988』

大學位於名古屋市郊外的長久手町，周圍都是樹林，校園就像是高爾夫球場般寬
敞，而且我選的油畫科，一年級只有二十五人。我的第一印象是「原來是個鄉下
地方，學生人數也很少，真是來到了一個鳥不生蛋的地方」。然後，我選的宿舍
是務農的房東自己建造的房子，是一棟被竹林圍繞、「將兩間六疊大組合屋雙併
的建築物」（這樣描述不知道大家能理解嗎？不是經常可以看到放在庭院裡當作儲
藏間使用的組合屋式的儲藏間嗎？就像那樣！）我在這間也算是獨棟式的房子裡
度過了四年歲月。雖然這間房子夏天時連牆壁都會發熱，冬天時倒在地上的水像
會結冰似的寒冷，但最棒的是，不論我把音響放得多大聲，都不會有人來抗議。
我同時也在唱片出租行打工；比起去上學，我更常在家裡塗鴉亂畫。

此時期特別值得一提的是，那時一般家庭裡錄影機還不普及，但我的組合小屋裡
卻有錄影機。原因是二年級的夏天，我看了原田知世（不知道的人請自己去查）
初次主演的《穿越時空的少女》後十分感動，「每天都要看這部電影，不買錄影
帶不行！」所以才下定決心買錄影機，同時也買了電視（結果沒有錢買天線，所
以只能看錄影帶……）。某一時期每晚都聚集了學校內原田知世的粉絲，十二名
男大學生每晚都來到竹林中這個堆放了雜亂東西的組合屋內，跪坐在擁擠的小屋
裡，二十四隻眼睛沉默無語地觀賞著錄影帶，這種異常的景象反覆上演。然後呢，
名古屋時代的我所擁有的唯一市售錄影帶只有《穿越時空的少女》這一部。（至
今仍不知這到底該值得驕傲還是該覺得可恥……）

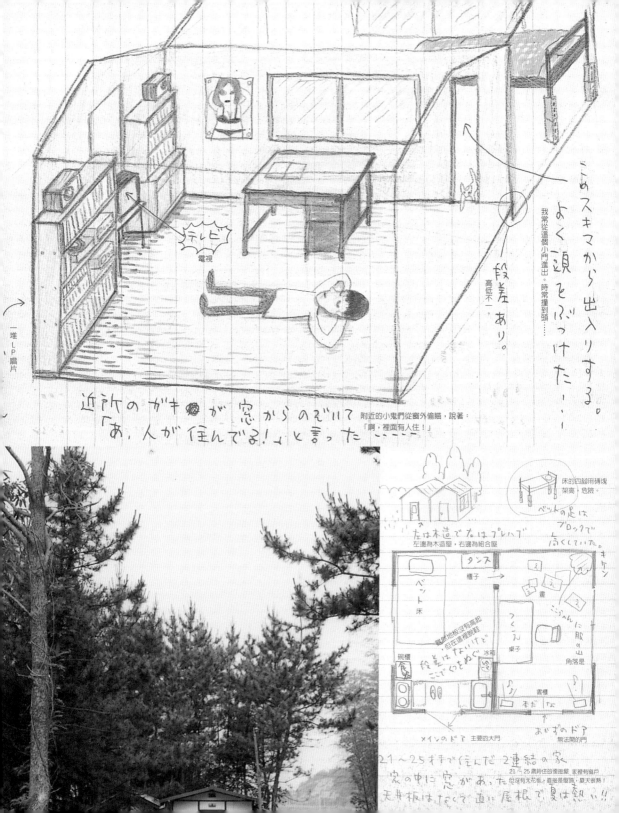

スキマから 出入りする。
よく 頭を ぶっけた…

我常從這個小門進出。時常撞到頭……

段差あり。
高低不一。

テレビ
電視

一堆 LP唱片

近所の ガキ が 窓から のぞいて
「あ、人が 住んでる！」と言った

附近的小鬼們從窗外偷瞄，說著：
「啊，裡面有人住！」

床的四腳用磚塊架高・危險。

ベットの足は ブロックで 高くしていた。

左は木造で右はプレハブ
左邊為木造屋・右邊為組合屋

タンス
櫃子 →

ベット
床

キッチン

ごはん に 服の山
角落有衣服的山

つくえ
桌子

冷箱

雖然地板沒有高起 但在這裡放鞋
段差はないけど ここでくつをぬぐ

碗櫃

本だな
書櫃

メインのドア
主要的大門

おばけのドア
無法開的門

21～25才まで住んだ 2連結の家
21～25歲時住的連接屋　家裡有唱片
家の中に 窓があった
屋內有天花板・直接是屋頂，夏天很熱
天井板はなくて直に屋根で夏は熱い!!

然後，在二年級學期結束時我又去了歐洲。這次出發前不但沒有胃痛，還睡得很好，完全沒有趕不上飛機，順利展開我的旅程。雖然還是搭乘巴基斯坦航空，但飛機載滿了來日本表演賺錢的菲律賓舞者們。我被這群說著：「社長，您真帥⋯⋯真是色哪⋯⋯要再來玩哪～」等無意義日文、邊吵鬧邊露出燦爛笑容的女孩們包圍，和前次讓空服員一對一服務一樣地快樂。但是，她們在馬尼拉就全部下飛機了，機內突然變得冷清。在喀拉蚩則和上次一樣，上來的都是包著頭巾、眼神銳利的歐吉桑們。

『再訪歐洲　1983 年的一人之旅』

這次的行程加入之前沒有去的英國，其他基本上都和 1980 年的行程相同。和上次不同的是，這次不只看古美術，更豐富了我對新藝術的知識。上次沒能參觀的藝廊這次不但積極去參觀，我還花了時間查出連旅遊書上都沒記載的美術館。此外，我還去參觀了幾所美術學校。當然，住宿和之前一樣，都是投宿在 YH⋯⋯在預算上這是必然的選擇。

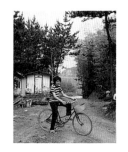

走訪三年前曾經去過的地方，非常有意義。理所當然，我看到了上次沒能看到的東西。例如像是城市呈現出的氛圍中，那些「更深入的細節」之類的東西，還有漫長歷史中複雜交錯結合在一起的各個國家和城鎮的「交纏方式」，這種「連結之處」如何演變呈現⋯⋯雖然不多，但確實比前一次旅程看得更加深入。

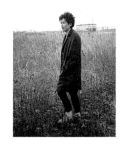

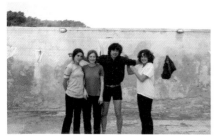
受到西班牙女孩的歡迎！

那些或許是宗教、美術、民族的……但僅是一種氛圍，覺得那其中蘊含著什麼。但是，那些感覺都是朦朧不明的，並且當下也未清楚意識到，反而是後來在街頭漫步、坐在公園板凳上、坐在列車上看著窗外風景流逝，或是在 YH 的床上正要入睡的一瞬間，突然有種：「啊，原來如此！」的感覺。要把這種感覺用文字寫下來實在太困難了，我無法清楚地表達……總之，靠著之前的記憶在街上漫步，也很有趣。在轉進下一條巷口時預想的風景映入眼簾，或是看到店裡的櫥窗依然展示著和三年前相同的人偶，突然有種不可思議的感覺，現在究竟是 1983 年還是1980 年？

之前沒能排入行程的藝廊巡禮當然是新的體驗。去參觀大都市的美術館，感受從巨匠到新人的最新美術作品，每次都讓我對這些新時代東西有某種切膚之感，這些都成為我之後創作自己作品時的重要參考。以長遠的角度來看，或許這些都不過是經常變化的藝術風景之片斷罷了，它不是技術的層面，而是一種精神上的東西吧？……我確實得到了那種像是「創作欲」的東西。這種讓我感覺是精神層面的東西，與其說是位於美術史的延長線上，不如說是一種可以真切感受到生活在現代的人們精神層面的東西。為什麼這麼說呢，因為究明（或說能夠理解）這些作品的關鍵字，毋寧就是對現代社會和次文化，抱持「想理解的心態」，積極地去觀賞這些作品，就能解讀出「現今當下」的感覺，如果抱持著消極的態度去觀看的話，相反地就會覺得這些東西很陳腐老舊。

雖然我一邊不斷將過去的歷史當作知識貯存在腦海裡，但寄宿在我肉體內的精神卻是現在進行式，無可避免地被稱為「感受性」的東西也經常是現在進行式，不，對於不得不這樣的事，我只能真實地感受著。這讓我心裡產生了一種自覺，那就是對於自己的畫作，要如何根植於傳統的技法來製作，而且這些畫作要如何從自己現在的感性裡產生並且表現……話雖如此，但對於如何去描繪出自己心中的東西其實還沒有明確的答案……（無言）。

對了，上次和這次的旅行，都是 2 月到 5 月，顯然不是旅遊旺季，而我又是日本人，在當時算較為少見，之前住過的 YH 和去過的餐廳員工竟然都還記得我，讓我十分吃驚。此外，我所到之處，如果有大學的話，我都會到學校的食堂去吃午飯，邊喝咖啡邊和學生們閒聊。雖然我的英文程度還是和中學生差不多，但是遇到興趣相投的人依然立刻成為好朋友，而且不論我怎麼拒絕，他們都堅持要請我吃午餐。

『1983 ～ 1988』

結束了第二次的歐洲旅行，回到日本，我還是持續畫我的「塗鴉」。現在回想起來，那就好像是繪畫日記般將「每天感受到的事像寫日記一樣畫下來」。這讓我的每一天都很快樂而且過得很有意義，但對學校的課業卻沒有什麼幫助。雖然我在大學的繪畫技法成績不算好，但我認為那無關緊要，我覺得上課內容都是些八股老舊的東西，和我一點關係也沒有。

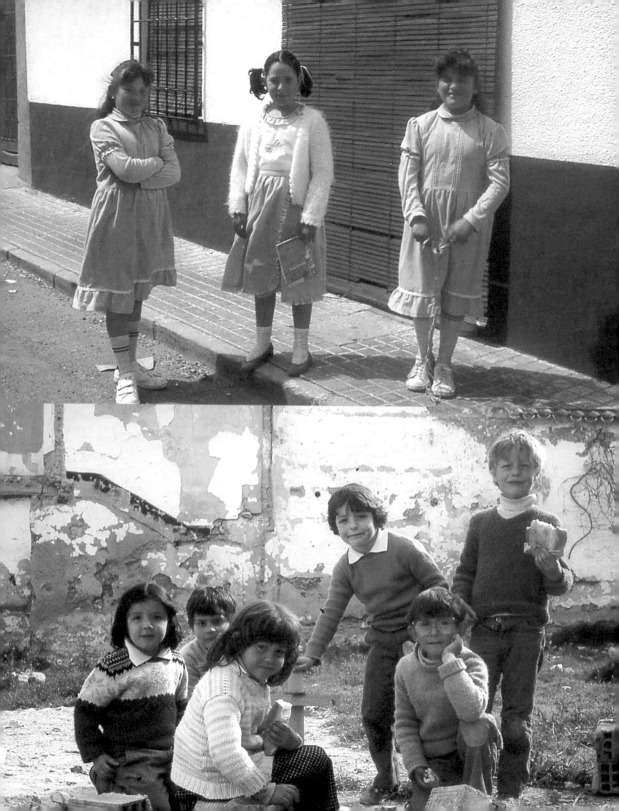

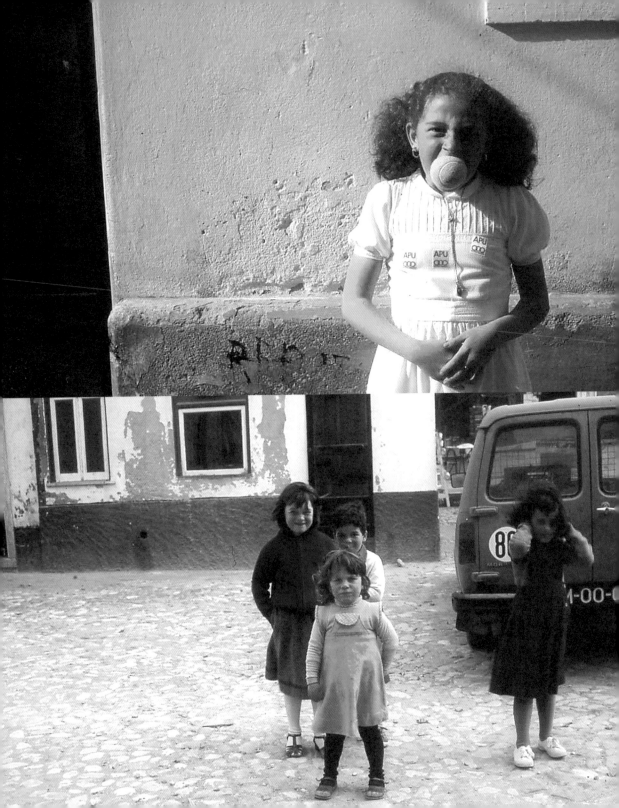

續‧受到西班牙女孩的歡迎

因此，一般大學畢業前要寫的「畢業論文」，也就是我們的「畢業製作」，我的作品根本不能稱作「畫」，因為我是用路邊撿拾的廢棄物品拼貼在畫布上，上面不是用顏料，而是選擇用色鉛筆來描繪，以油畫科的畢業製作來說，這實在是十分粗糙的作品。然後，一般應該畫在麻質畫布上的油畫，我卻用薄的合板代替油畫板，在上面貼上和紙來作畫。大家花費二個月製作的「畢業製作」，我卻只花了一個星期就把它結束了。

即使如此，在幸運的 1985 年，我進入研究所（……關於這件事，真的是非常感恩啊！）。剛進入研究所，我熱衷於在美術補習班裡兼差，教那些想考藝大和美大的高中生畫畫。因為有這份定期的打工，因此收入增加，讓我能夠從兩個 6 疊的組合屋移居到一個 6 疊＋ 4.5 疊＋ 4.5 疊、有廚房＋淋浴＋廁所的新公寓。從這裡我可以說是進入了一般所謂健全市民的生活階段，但卻因為無法發出大聲響，也不能把畫具亂丟，或把畫到一半的畫到處擺放，於是數個月後我又從這裡搬了出去，移到一個曾作為倉庫使用的大空間（當然沒有浴室……）。

我在美術補習班裡教高中一、二年級的學生，比起其他老師教一些如何直接有效通過考試的方法，我所教的內容偏重於美術基本面上更有趣的東西和深奧的一面，我以曾到歐洲所見的現代美術為經驗來教學，努力指導學生們。現在回想起來反而覺得有點不好意思，我把學生叫到教職員辦公室，硬要他們聽「Ramones」樂團（譯按：1970 年代具代表性的龐克樂團）和觀看電影《機械生活》（Koyaanisqatsi，製片是法蘭西斯‧柯波拉喔！），比起考試所需的技巧，我更想教他們感受現代應有的感動是怎麼回事。就這樣，將自己覺得理想的東西告訴學生，對自己也是一種教育吧。補習班裡其他的老師，基本上也以繪畫和雕刻為主業，他們也不只教學生們課堂上的知識，時常談論自己的創作。

在那裡看似充滿理想性的發言，但伴隨著每次發言而來的卻是苦惱於這些言論和「自己實際創作」之間的差距。在課堂上望著學生們宛如雛鳥般的眼神，心裡更加強了「自己應該先以理想的創作態度來面對自己的創作才行！」的意念。一邊談著理想，一邊對著實際上離理想還很遠的自己感到羞恥，我因為台下聽講的學生而首度意識到我要為實踐自己的理想而活。

之後，1987 年我踏上了第三次的歐洲之旅。這次的目的很明確，是為了去看五年才巡迴一次，在德國卡塞爾（Kassel）所舉辦的國際美術展——「紀錄展」（Dokumentar）。在紀錄展裡可以接觸到現代美術界最前線的作品，每次規畫展覽的成員（即策展人）都會變，可以看到因人而變的主題，也是一件很有趣的事。看完紀錄展後，我去拜訪了愛知大學畢業後沒有繼續念研究所而選擇去德國的同班同學小林。他住在杜塞道夫這個城市從事創作，並未進入當地學校求學，而是一邊打工一邊在閣樓的破舊房間裡每天持續畫畫。我在他的住處待了一陣子，我們從學生時代的回憶，一直聊到現在創作所思考的種種，雖然我才觀賞過集合了許多藝術家作品的大展覽，但是孤單住在國外邊打工邊創作的小林，他在真實人生上演的戲碼反而更讓我感動。我還和他一起去參觀了幾所美術學校，學生們的作品和日本的學生比起來有個性多了，雖然技巧上沒有什麼凸出的地方。但是，看得出大家都很努力想創作出不同的東西，為了提高自我在藝術上的個性而做的努力，比起在紀錄展上看到自己望塵莫及的藝術家們洗練的作品，這些學生作品反而讓我有股親切感……「沒錯！我現在並不想成為藝術家。還想當個尋找自己方向的學生！當個名符其實的學生！」我得出了這樣的結論。

1986～88

道路

6畳の事ム室跡が住居
六疊的辦公室是我的房間

所
廚房

数人でがりた スペース
幾個人合租的空間

長机 長桌子

トイレ
廁所

ベット 床

奈良的空間
奈良 スペース

中2階
二樓隔間

ここを倉庫にして、
本や服とかいろんなものを
おいていた……

被我當成倉庫，堆滿了書和衣服等雜物……

広いスペースが あったけど

雖然空間很寬廣，不知為什麼我都在六疊
的小房間裡畫畫……

なぜか 6畳の住居で絵を描いてた…

1984 年左右開始將素描放入塑膠袋裡的系列

回國後，這樣的心意讓我決定到德國去留學。就像補習學校的學生為了學習美術
而決定考美術大學一樣，我也帶著學習的心情決定前往德國。然後，1988 年 5 月，
我站在名古屋車站的月台上望著歡送我的學生們。我收下一位女學生送的花束後，
車門關上，列車開始移動，幾名男學生在月台上追著列車跑。我把臉貼近窗戶，
一直看著月台彼端他們漸漸變小的身影。就這樣我把住慣了七年的名古屋拋在身
後，一個星期之後，坐在飛往德國的飛機上。

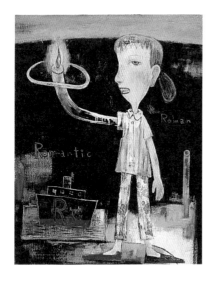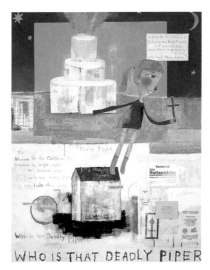

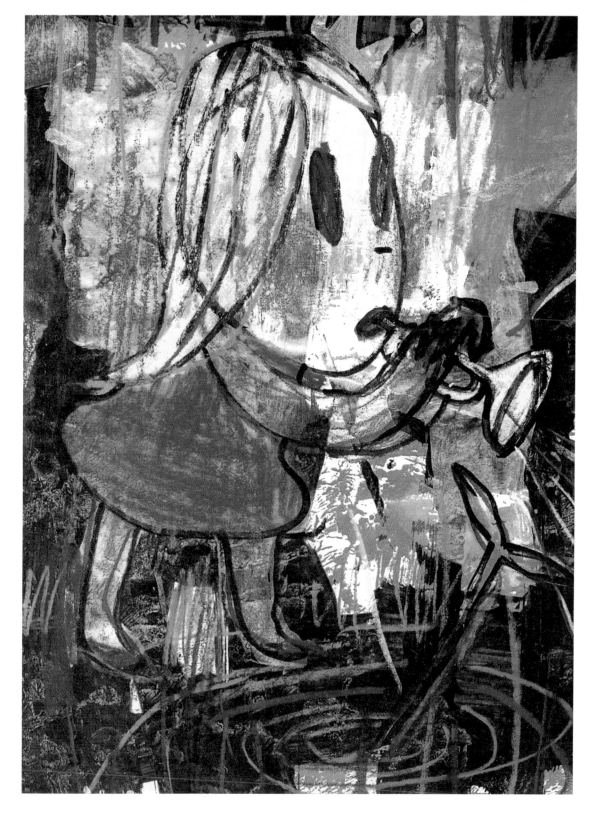

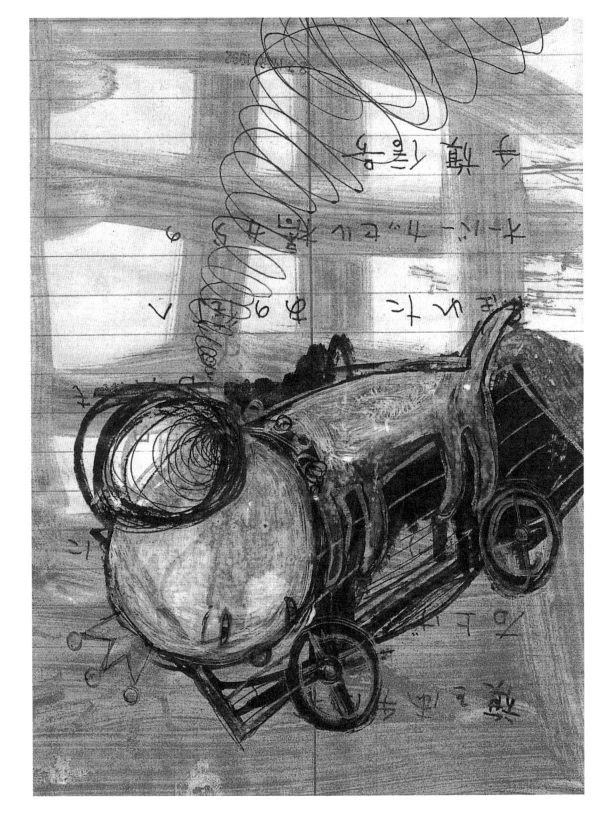

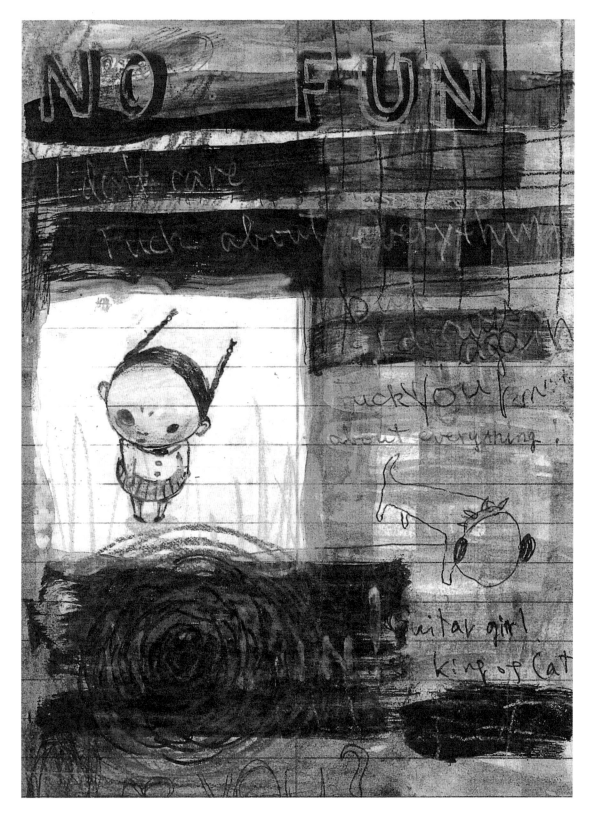

Baden verboten! Gefährliche Strömung Lebensgefahr!

Gde. Eurasburg

「1984～1988 年我常聽的唱片 +CD」

XTC, NICK CAVE & THE BAD SEEDS, AZTEC CAMERA, THE POGUES, THE SMITHS, THE RED HOT CHILI PEPPERS, THE STONE ROSES, D.A.F., DER PLAN, 戶川純, COBRA, HOOTERS, THE FEELIES, THE GUN CLUB, PUSSY GALORE, 有頂天, ザ ブルーハーツ (THE BLUE HEARTS), 少年ナイフ (少年小刀), THE SUGARCUBES, COWBOY JUNKIES, THE TOY DOLLS, LOVE AND ROCKETS, COCTEAU TWINS AND 4AD LABEL'S, THE CRAMPS, NIRVANA, SOUND GARDEN, GREEN DAY, SONIC YOUTH, DINOSAUR JR..

XTC/NICK CAVE & THE BAD SEEDS/AZTEC CAMERA/THEPOGUES/THE SMITH/THE RED HOT CHILI PEPPERS/THE STONE ROSES/D.A.F/DER PLAN/ 戶川純/COBRA/HOOTERS/THE FEELIES/THE GUN CLUB/PUSSY GALORE/有頂天/ブルーハーツ/少年ナイフ /THE SUGERCUBES/COWBOY JUNKIES/THE TOY DOLLS/THECRAMPS/NIRVANA/SOUND GARDEN/GREEN DAYS/SONIC YOUTH/DINOSAUR JR.

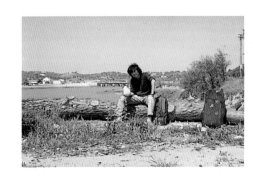

『德國　1988～2000』

『1988 年 ~1994 年　杜塞道夫』

1988 年 5 月 29 日，飛機降落在法蘭克福機場。我背上揹著背包，肩上掛著大運動包，雙手拖著推車，上面疊了兩個塞滿卡帶和畫材的紙箱……（現在回想起來，很想跟當時的自己說：「可以先寄過去啊！」）。

從法蘭克福搭上列車，目的地是之前小林所住的杜塞道夫……對了，小林已經回日本、不住在那裡，但他把閣樓的房間留給我了。跟房東拿了鑰匙進入房內，那裡已經沒有小林的身影，而是空蕩蕩不到 4.5 疊的破舊房間……不過小林在房內留了一封信給我，看了信（內容無可奉告！請見諒！）後我咬著牙，右手握緊拳頭忍不住從閣樓房間裡的斜面窗戶對著天空：「Oi、Oi、Oi！我真的做到了！」

我和德國人一起參加國立杜塞道夫藝術學院入學考試，竟然考上了（簡直是奇蹟！大家請不要隨便仿效！）。雖然很感謝當地在學的日本人幫忙辦理手續，但最感謝的卻是已不在杜塞道夫的小林。尚未開學之前的日子，除了每天去語言學校上課外，白天散步在曾經和小林一起走過的街道，夜晚則在閣樓房間裡一邊看著窗外他應該也看過的星空，一邊畫畫。

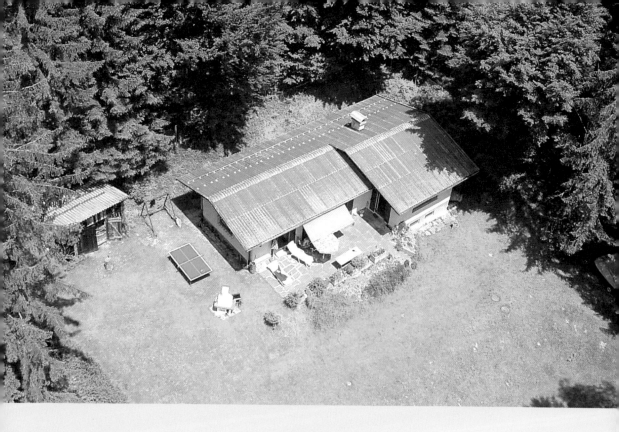

值得一提的是，杜塞道夫在 80 年代初是「Kraftwerk」（「發電廠」樂團，譯按：該團最大的貢獻是讓電子樂徹底與以搖滾樂為代表的流行音樂脫離關係，在音樂分類上獨立出來。）和「D.A.F」等樂團活躍的德國新浪潮「Deutsch neu welle」中心都市，他們去現場演唱的 Live House 我當然不會錯過！我經常去的是一間叫做「Ratingerhof」的 Live House。二年後雖被改裝得很時髦，但我印象中，當時房子外觀看起來像是一棟堅固的水泥防空洞，即使進到裡面，大廳的照明也只有螢光燈而已。

進入美術學校後，共有八十名新生，不管各人的主修為何，我們被分成四組，第一年內必須完成各種功課。之後，升二年級時會有審核，通過審核才會進入各自希望的主修課程，這是德國美術學校的做法。

我所在的小組裡大多數學生的志願是舞台美術，但大家對德語不大好的外國人（就是我）都非常和善。不管去那裡都會問我：「要不要一起去？」總之，大家都很友善，但其中可區分成「不能讓外國人（當然還是指我）覺得我們排擠他」的人道立場來邀請我的人；還有一些則是認為「這個外國人的興趣跟我們好像還蠻合的！」而來邀請我的人。當我能區別其中差異時，當然與合得來者關係變好，因為和前者相處時，會出現「很冷」、沒話題的尷尬場面。和我關係特別好的是安妮特和海依克兩位女性，我甚至曾經和安妮特用搭便車的方式一路旅行到柏林（但是，其實是她要去柏林找她男朋友，我卻跟著她去⋯⋯真想哭！）。雖然如此，但我總算展開了快樂的學生生活。我也曾和海依克一起去她位於南德的老家（海依克也是要回去見她男朋友，順便約我「一起去」）。但是，託她們的福，和她們在一起讓我的德語進步很多，入學一年後，日常會話總算沒有什麼問題了。此外，高我一屆的韓國留學生也對我很友善。可能因為同樣是來自東亞，他們常找我一起吃晚飯。我和一位韓國女孩李昭美常在一起喝啤酒聊天；和太太一起來德國的金南普也時常「不厭其煩三請四請」邀我去他家吃晚飯。總之，我雖然隻身在國外，卻不是「孤單的外國人」。現在回想起來，我在日本不常去學校，在德國卻不論炎夏或寒冬，每天都騎著腳踏車去上學，因為語言無法溝通，就只能用塗鴉畫畫來讓大家意識到自己的存在。因我在日本已受過某種程度的美術教育，在技術面上能夠給大家一些建議，製作上也比其他人做得更快、更好。說到這裡讓我想到安妮特在介紹我認識他男朋友時，他男友說：「原來你就是安妮特口中『什麼都會的超人』哪！」這句話對外國人而言，有多令人高興啊⋯⋯

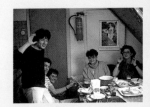

頂樓房間裡舉辦壽喜燒聯誼會

海依克

安妮特

總之，我將德語無法自由溝通的遺憾，用繪畫來表現，讓身邊的人意識到自己是存在的。當老師來到工作室，詢問各種問題，無法好好回答時，安妮特和海依克總在一旁努力幫我回答（雖然我實在聽不懂她們在回答什麼……笑）。說到這裡，又讓我想到，有一次我向木雕老師借來鑿子，但放了好幾天都沒用，後來老師說：「如果不用的話就還給我。」我只好回答：「我正要用……」做為藉口。老師竟然立刻回答：「如果是這樣，那再借你一陣子吧！」聽到這句話我對「老師竟然如此信賴學生！」感到很驚訝，真是一位好老師。但是一點一點雕刻木頭實在很麻煩，於是我自作聰明用電鋸（像《十三號星期五》的傑森拿的那種電動鋸子），結果被罵得很慘，全部一年級都得要參加的「一年級木雕展」也因此沒有我的作品。不但如此，和我同組一起使用電鋸的安妮特和海依克也無法展出作品……真是抱歉。

就這麼過了快樂的第一年，一年級結束時審查來了。這個審查，是要求每個人以五公尺左右的牆面展示自己的作品，由數位教授共同審核是否能夠升級，審查的重點在於「一年來進步了多少」。不論作品表現再好，只要入學以來看不出進步的學生就無法升級；但作品不怎麼好，卻比剛入學時進步的學生就能夠合格。我順利通過審查（！），有二位教授邀我加入他們的班級。教授每人都擁有所謂的班級（應該說是研究室），在這種研究室裡大家不分年級一起創作。雖然如此，這裡和一年級時都是新面孔、各有專攻，卻很和睦相處在一起的氣氛不同，每個人都洋溢著成為明日新藝術家的強烈企圖心。我的德語程度沒好到能討論專門藝術論，很難融入班級裡。然而，我雖無法順利和別人溝通，卻也不可能什麼都不想。如果是閒聊或開玩笑，我當然可以聊很多，但卻不擅長在討論中用理論來闡述自己的意見。每每遇到討論，雖然我有想參與的心情，但卻無法表達，只能一個人

閣樓的房間

躲在角落，就像一隻被遺棄的貓，靜靜地不出聲。這種為難的狀況，讓我更專心於自己的創作。因為我相信作品本身就是一種溝通的手段……

這樣的學生生活讓我想起在青森度過的少年時代。總是一個人埋首於畫畫中、將畫拿給別人看藉以確認自己存在意義的孩提時代。異國生活，在語言無法溝通的環境中，應該有種人類基本共通的什麼東西（對我來說就是繪畫）作為自己的獨特表現方法，然後去和別人進行一種類似的溝通。我隱約察覺到「對我而言，這或許正是自己繪畫的原點吧！」此外，層層低雲覆蓋的寒夜……在德國冬天仰望的天空，簡直和青森的天空一模一樣。看來我是在一個意想不到的地方，再度發現了險些遺忘的價值觀。

在充滿回憶的閣樓小屋裡進入第三年後，我搬到房租更便宜的學生宿舍。學生宿舍由基督教團體負責經營，一個月房租只要一萬五千日圓。其中住了德國人，還有從東歐和越南來的年輕學生。尤其是越南人都是以難民（boat people）身分來到德國。雖然大家讀的學校和主修各有不同，但他們大多選擇畢業後能夠立刻就業的電器技師養成學校。和他們聊天，讓我對越南戰爭有了現實感的體會，能在德國遇到這些真正體驗過越戰的人，也是料想不到的事。越南人經常有聚會，或許還是因為同樣身為亞洲人，我也常應邀加入他們的聚會。聚會裡有人是越戰時被美軍汽油彈（Napalm bomb）燒傷顏面，整張臉就像特攝片（SFX，即Special Effect的縮寫）裡的怪物一般。我想起第一次看見他的臉，老實說真的很像戴著怪獸面具，但這樣的想法反而讓我能夠冷靜地面對他。

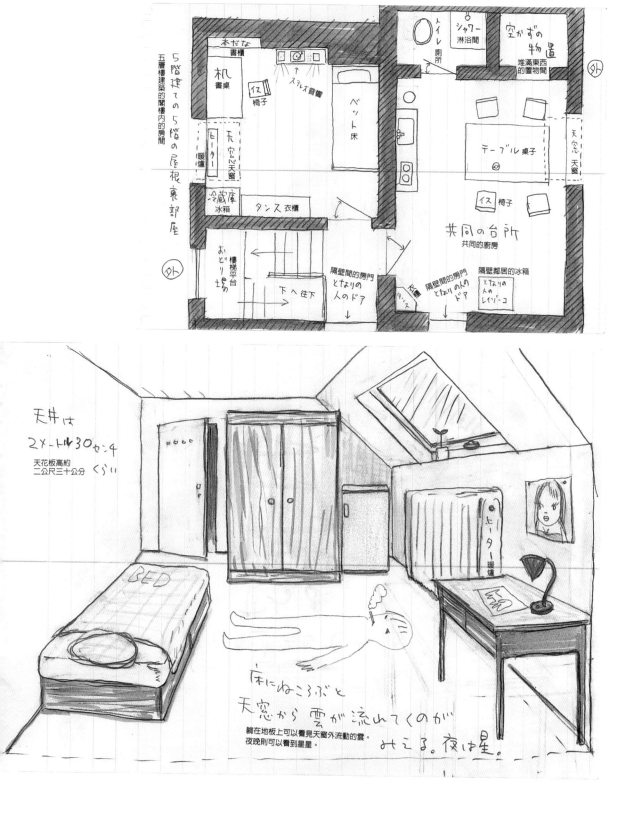

5階建ての5階の屋根裏部屋
五層樓建築的閣樓内的房間

本だな 書櫃
机 書桌
イス 椅子
ステレオ 音響
天窓 天窓
ヒーター 暖爐
冷蔵庫 冰箱
タンス 衣櫃
おどり場 樓梯平台
下へ 往下
ベット 床

トイレ 廁所
シャワー 淋浴間
空がずの物道 堆滿東西的置物間
テーブル 桌子
イス 椅子
天窓 天窓
共同の台所 共同的廚房
となりの人のドア 隔壁間的房門
となりの人のドア 隔壁間的房門
となりの人のレイゾーコ 隔壁鄰居的冰箱

外 外

天井は 2メートル30センチ
天花板高約 二公尺三十公分 くらい

BED

ヒーター 暖爐

床にねころぶと
天窓から雲が流れてくのが
みえる。夜は星。
躺在地板上可以看見天窗外流動的雲。
夜晚則可以看到星星。

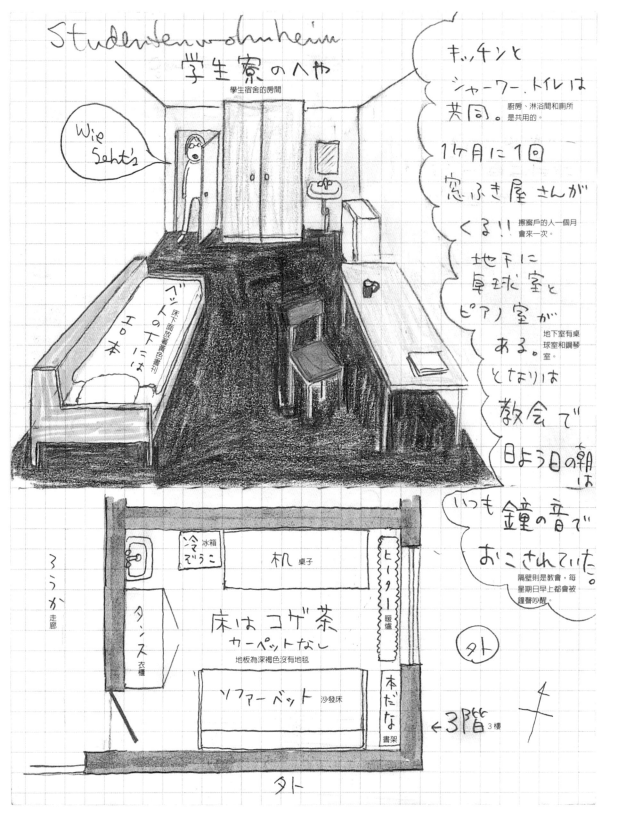

他在德國的汽車公司當業務。如果是日本社會，企業會認為業務必須給客人好印象，即使公司肯雇用像他這樣的人，也絕不會讓他擔任業務。此外，透過越南人，我也知道了那位曾在越戰中背部被汽油彈炸傷，雙手張開、哭泣逃跑而被攝影師拍下的少女行蹤。這個女孩後來被送到德國，接受皮膚移植也回復健康，並且懷抱著行醫濟世的夢想。後來雖然當不成醫生，但現在已是護士，並且在醫院工作。但是「那女孩被燒傷的部位是背部……我和妹妹被燒傷的是臉……而且後來活下來的只有我們兩個，父母和其他兄弟都死了。」聽到這番話，我完全不知該如何反應，但他卻不在意地笑了。

住在學生宿舍期間，我也曾隨著宿舍裡認識的匈牙利人返鄉，一起去了匈牙利，也和波蘭人一起遊了波蘭。如果是一個外國人自己去，是絕對無法擁有像這樣的旅行體驗，我非常感謝他們。我想是因為有學生宿舍這樣的世界，才讓我第一次有這樣的機會。

對了，還有馬克思！他是主修電子工學的德國人，他和我在音樂上興趣相投，一起去聽了許多有名、無名樂團的現場表演。二個人還一起騎自行車露營野宿，穿過波希米亞山（Bohemian Forest）到達捷克的布拉格。途中一處山間的小村莊裡，第一次見到東方人的孩子們忽然大聲叫著：「Bruce Lee！」熱烈歡迎我，並且圍著我要簽名，我不斷用漢字簽著「李小龍」。光那一趟自行車旅行就足夠出一本書了……（雖然我不會寫……）

安妮特現在因紀錄展（大家應該知道這是什麼了吧？）而成為卡塞爾市國立劇場著名的舞台美術導演；海依克後來去了洛杉機，成為美術學校老師，李昭美也成為漢城美術大學教授，金南普則是釜山現代美術界的重要人物。而且他們對我的態度也和以前一樣，沒有改變過……真感動。還有馬克思，或許是因為和我這個日本人相識的契機，讓他進入一間日資的著名電機企業，後來還曾外派到大阪幾年，所以也學會日文，現在則回到這家企業的德國分公司。

從最初的閣樓房間搬到學生宿舍的第二年後，我搬到學校老師為了幾位學生私費租下來的工作室。也是因為學生宿舍規定只能住兩年，於是我便搬到這座位於市中心的工作室，離畫具行很近，而且隔壁就是唱片行。雖然是個只有四公尺正方的小房間，但第一次擁有自己專用的工作室實在令人高興。我只有中午會到學校食堂用餐，其他時間都待在自己的房間裡作畫，這裡也是我來到德國後第一次裝電話的地方。或許大家覺得不可思議，但我一直過著沒有電話的生活。在這之前，我都是手裡拿著銅板跑到電話亭去打電話。五馬克（當時約三百五十日圓，當時歐洲還沒有使用歐元）打到日本可以講一分鐘。總之，在那之前我和日本連絡的主要方式不是電話而是信件，以前曾在補習班教過的學生們寄了很多信給我，在挫折時這些信總是給我帶來力量。

學校一年會舉辦一次校內展覽會，展覽期間學校被打掃得一塵不染，各教室（工作室）變身為畫廊，舉辦十分正式的展覽。杜塞道夫的市民和尋找有潛力美術新秀的畫廊經營者們也會到訪。學生們將自己最滿意的作品拿出來展示，不只是德國國內，連鄰近國家的畫廊經營者也會前來參觀。學生們聚集在每一間展示室外面，忐忑不安地等待著畫廊經營者來到。

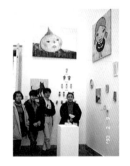

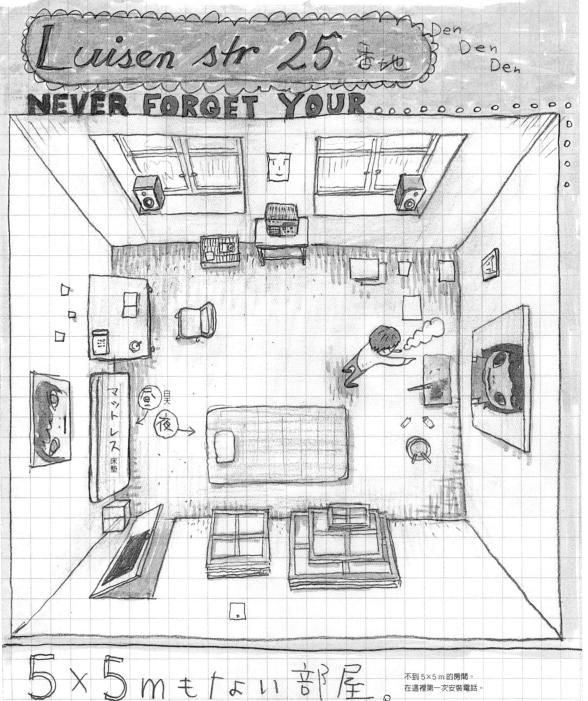

5×5ｍもない部屋。
ここで初めて電話をつけた。

不到５×５ｍ的房間。
在這裡第一次安裝電話。

在學校這些展覽後，我第一年收到了來自阿姆斯特丹、第二年收到科隆的畫廊邀請我去辦展覽。尤其是科隆畫廊，因為展出的幾乎都是國際級的畫家，是很多學生憧憬的目標，也因此當我收到來自美術館的邀請時，簡直有點不敢置信──「是那間和知名城市同名的畫廊嗎？」其實我不大喜歡待在展覽會場，所以總是在外面和安妮特她們一起喝啤酒。這些畫廊提出的邀請都是同學們轉告我的，他們總是一副不太甘心的樣子來通知我，安妮特她們則是加點啤酒替我舉杯祝賀。

來到生活充滿了不安的異國，很明顯讓我的畫起了變化。在日本，我也畫「小孩」、「動物」等主題，雖然主題依然不變，以前我會在背景畫上風景等，想說明或傳達某些訊息給看畫的人。但來到德國之後，我已經不再管「是被誰觀看一事」，我無法再畫對自己不重要的東西。也就是說，畫裡的背景全被我塗為平面，只有「小孩」或「動物」被突顯出來。那些「小孩」或「動物」變成自己的自畫像，不再去處理有說明意涵的背景，或許是因為離開已住習慣的日本，從那個地方給自己的束縛中解放的關係。這就是為什麼我會說我的畫不但不是針對他人，反而是面向自己內心所畫的畫：不是我希望了解自己在他人眼中的形象，而是自己反問自己後所畫的畫。其實來到德國後，我開始有寫日記的習慣，最初日記的內容多是「自己在這個外國社會如何才能被接受」，或是以「日常生活本身」為主的內容，後來隨著時間流逝，漸漸地在作畫時產生的疑問和糾葛，還有自己對自己的疑問記述變多了。身為一個日本人從在日本的溫室狀態到被隔離的關係，我想自己與自己的對話會變得更深入，也是必然的結果。

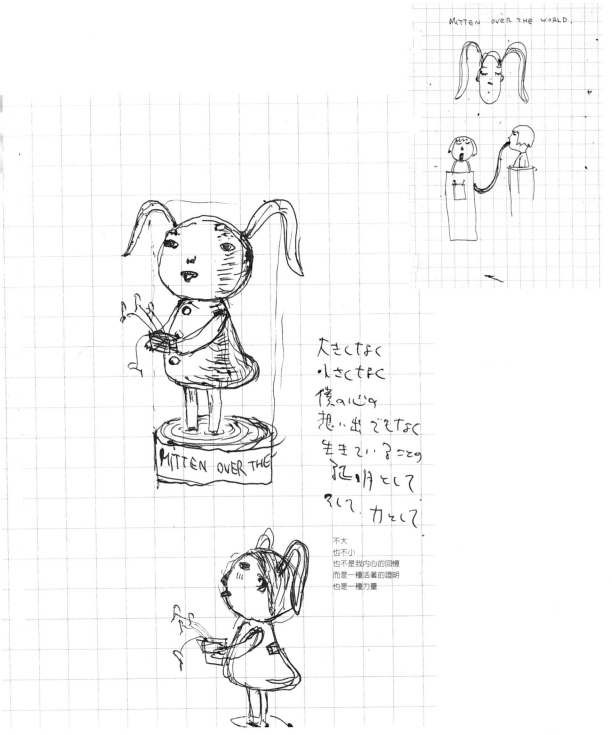

MITTEN OVER THE WORLD.

MITTEN OVER THE

大きくてなく
小さくてなく
僕の心の
想い出でもなく
生きているこその
証明として
そして、力として

不大
也不小
也不是我内心的回憶
而是一種活著的證明
也是一種力量

工作室窗外的風景

『1994～2000 年　科隆』

1994 年，告別了快樂的學生時代，我從杜塞道夫藝術學院畢業。但是，畢業典禮時我遲到了，所以畢業證書是去教務處領取的……（這不是第一次了，在日本的大學畢業典禮上我也遲到，畢業證書同樣是教務處的員工頒給我的……收到時只覺得畢業證書不過是一張紙罷了！……但是……還算是不錯的回憶。）隨著畢業離開學校，也無法再見到每天一起在學校食堂吃飯的同伴了。學生宿舍裡胡鬧起鬨的朋友們，大家也開始走上自己的人生道路。

畢業那年，我把住慣了的杜塞道夫拋在身後，搬到科隆。因為學生時代曾經邀我參展的科隆畫廊幫我在科隆市區內找到了一間理想的工作室。身為外國人，我要自己找到這樣的工作室是不可能的，因此就接受了。工作室位於科隆郊外一座前身是工廠的建築裡，附近不但有寬廣的公園，而且畫具行只位於自行車五分鐘的距離，非常幸運。

這間我覺得十分理想的工作室，以居住環境來說卻相當糟糕。當然 15m×10m 的大小，天花板高 4.5m 的空間的確很棒，但卻沒有浴室，連淋浴間都沒有。而且隔壁住著一位患有自閉症和癲癇、長我十歲的美國藝術家唐‧亞瑟（Dan Asher）……這位唐‧亞瑟，我因為對他抱著敬畏之心而稱他為唐老師，他無法適應普通生活到令人難以置信的程度，看過他的房間，我只能說他是個「無法整理自己房間的人」。

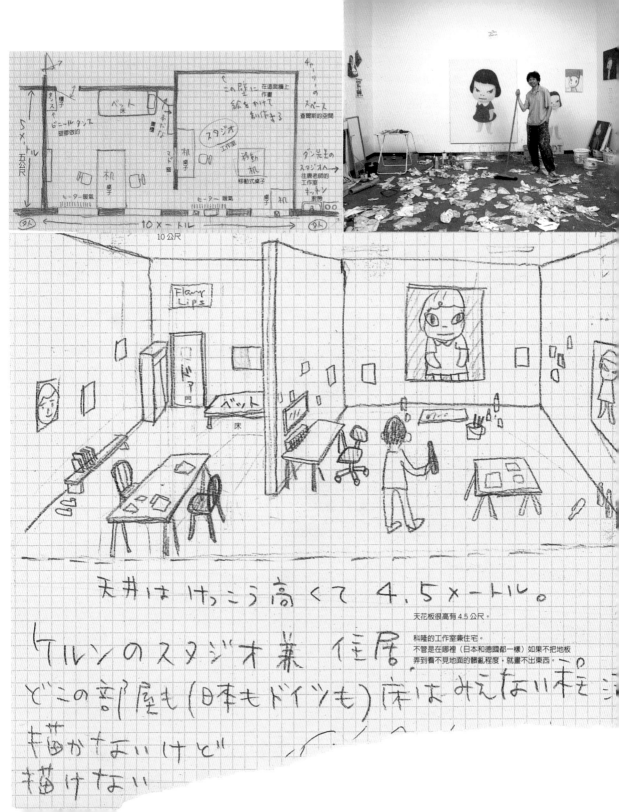

天井は けっこう高くて 4.5メートル。

天花板很高有 4.5 公尺。

ケルンのスタジオ兼 住居
どこの部屋も（日本もドイツも）床はみえない程
描かないけど
描けない

科隆的工作室兼住宅。
不管是在哪裡（日本和德國都一樣）如果不把地板
弄到看不見地面的髒亂程度，就畫不出東西。

唐老師
© Simon Vogal

但是唐老師的確是一位很棒的藝術家，他的作品很令我感動。他最早的作品是從攝影開始，後來也創作素描、繪畫和雕刻，活動範圍廣泛。總之，他初期的攝影作品主要拍 1970 年代後期的紐約音樂活動，作品從年輕的路·瑞德（Lou Reed）、佩蒂·史密斯（Patti Smith）、Talking Heads 樂團的大衛·拜恩（David Byrne），到現在已過世的巴布·馬利（Bob Marley）等人，都生動地被他拍下來。

我和唐老師一起使用廚房，不，應該是說流理台是共用的（而且位於我的工作室！）老師竟然在那裡清洗下半身……（流淚）。我自己則是每天到附近的游泳池，在那裡使用淋浴取代沒有浴室可洗澡的不便，我在創作過程過中看到老師裸體的次數已經多到數不清……（再度流淚）。當然老師和我的對話是用英語，這對於已經習慣德語的我來說，真的很頭痛。

但是，工作室的空間對我而言實在太大了，因此我將三分之一的空間租給住在科隆的美國藝術家查爾斯·渥森（Charles Worthen），他曾經在日本東京藝術大學留學過。因為查爾斯的太太是日本人，他本身的日文也很流利，和他能夠用日文交談，這讓我從和唐老師的英語對話中稍微解放出來。而且，託查爾斯的福，我的英文也變流利了。然而，從另一方面來說，再度孤獨的我非得集中精力於創作不可了（雖然我和查爾斯時常被迫不得不整理老師的房間……）

唐老師的工作室

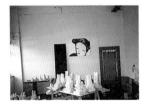

科隆的時間慢慢流逝，我、老師和查爾斯一起進入埋頭創作的狀態。如果說精神面的基礎是在學院時期建立的話，那麼實踐面的成果可以說始於科隆工作室。唐老師總是在世界各地來去（有時甚至去到南極！），查爾斯則是一到傍晚就會回家，所以我在深夜可以在工作室裡盡情大聲一邊播放搖滾樂、一邊創作。

此外，必要之時他們會到我身邊給我一些建議。和他們的對話，和在學校時夢想
著成為藝術家的學生間的對話不同，總之他們說的話帶著現實味，讓我感受到要
在這個世界上生存下去是一件十分困難的事。我已踏入現實中的藝術世界，絕不
是我腦海裡想像的世界，我在不知不覺中成為過河卒子，已經無法回頭了。

在科隆時代創作的作品，除了日本和德國外，在洛杉磯、紐約，還有倫敦也都有
發表，能有這些成績，再怎麼感謝唐老師和查爾斯對我的作品給予的都嫌不夠。
不管發生什麼事都能保有畫畫空間，還有唐老師和查爾斯對我的作品提供的適當
建議，我想這些都是促成讓我能夠以藝術家身分生活下去的條件……此外，這個
時期我開始往返日本和德國：在科隆我繼續畫畫，在日本則創作立體作品。在日本，
從前的學生森北在名古屋有一間工作室，有他的幫忙，我們做了一個巨大的狗雕
塑，對我來說這是生平第一件大作品（當然對森北來說也是）。在他寬敞的工作
室裡完成這件作品雖然很棒，但是卻因為作品太大了而無法拿出去（笑）。只好
從中切成兩半……總之，這麼大的立體作品要一個人來做，力量總是有限，所以
有很多以前的學生來幫忙，他們也大多是第一次用這種素材，所以我們大家都是
在錯誤中嘗試。然後，1995 年春天，在原本是錢湯的建築 SCAI The Bathhouse
改建成的東京畫廊，我在科隆創作的畫和大立體狗一起在這裡發表，我將這個個
展取名為「in the deepest puddle／深深的深深的水窪」。

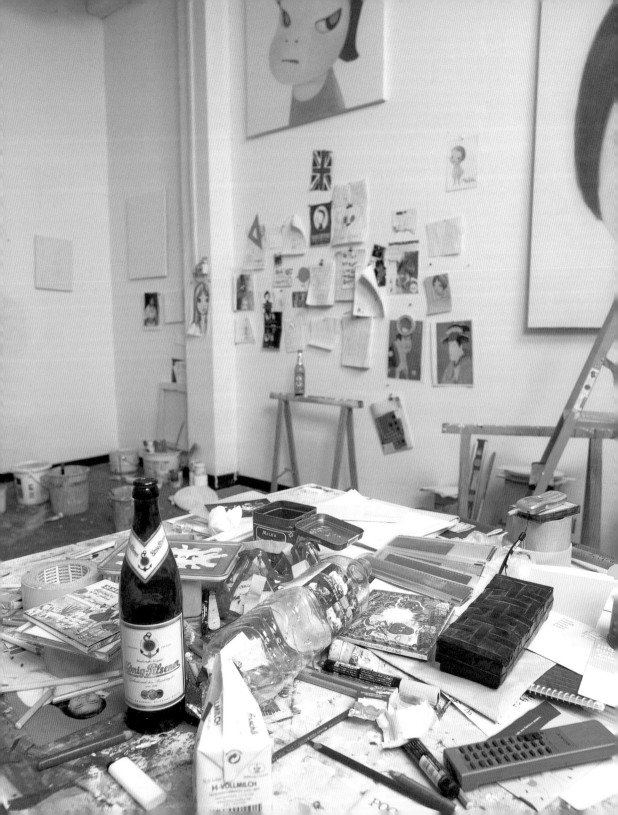

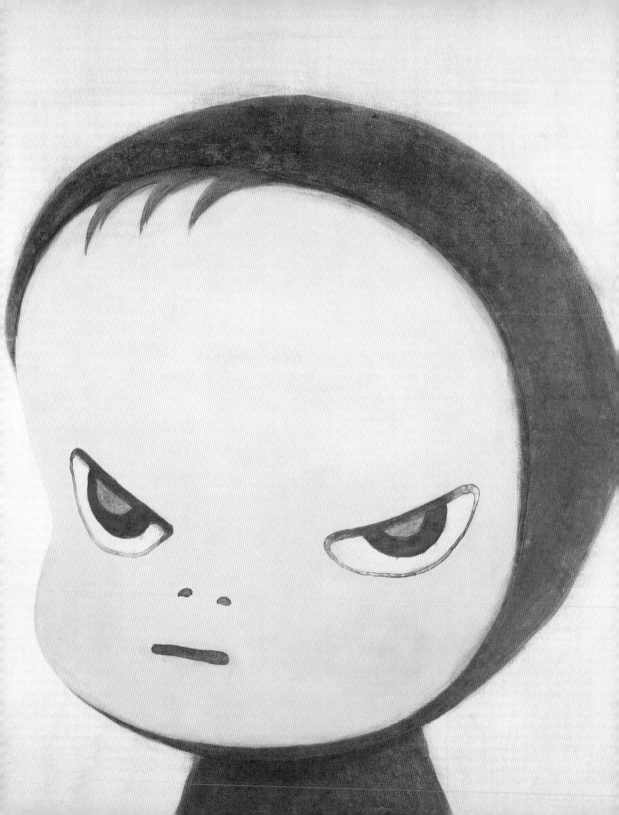

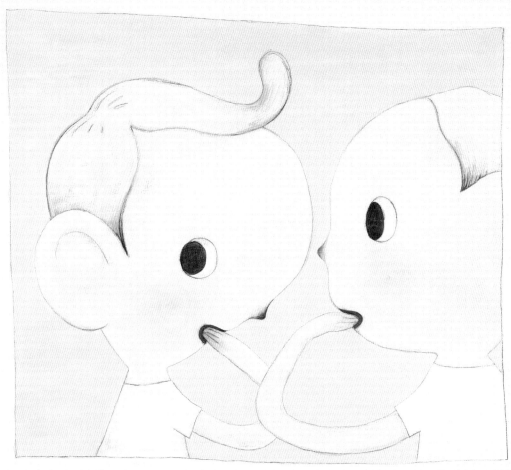

So You Better Hold On.

我在東京首次舉辦「深深的深深的水窪」展覽，因為許多情報誌做了介紹，有很多人來看，也獲得許多專家好評。還吸引了洛杉磯畫廊經營者的目光，於是後來在洛杉磯的美術館也舉行了個展，這是我第一次前往美國。雖然在日本時去歐洲旅行多次，但美國卻是第一次，自己也覺得不可思議，一出機場瞬間感受到加州的藍天和乾燥的空氣，讓我回想起體內十幾歲時聽舊金山灣區（Bay area sound）搖滾樂的感受……總覺得有一股感動。（以前打開塑膠套包好的進口LP時，我都會說：「這是美國的空氣！」然後用力嗅著。）在畫廊展覽期間，因為覺得需要一張大畫，於是到畫具行去買了畫布，但因為買的畫布太大而無法放進車裡，結果只好放在車頂，我從窗戶伸出手押著運回畫廊（現在回想起來，那景象真是太有趣了！）然後就睡在畫廊裡畫完那幅畫。不論在哪裡，只要有能讓我一個人作畫的空間，我就能夠畫畫。尤其在大家下班離開後的畫廊，不斷放著搖滾樂，一邊作畫真的很愉快。

美國的第一次個展確實獲得許多迴響。《洛杉磯時報》（*Los Angeles Times*）和美術雜誌都有許多正面的報導，但最真實的是聽到來觀看者正面的感想。這對於一向過著波希米亞式生活的我而言，讓我瞬間明確意識到：畫畫然後展出，原來是和社會相關連的。換句話說，雖然成為專業藝術家，但當時尚未有餘裕思考伴隨此事而來的是什麼，那就是「有人給予正面肯定，自然就有人持否定看法」。總之，因為我是新人，所有的反應我都將它當成正面的意見來看待。

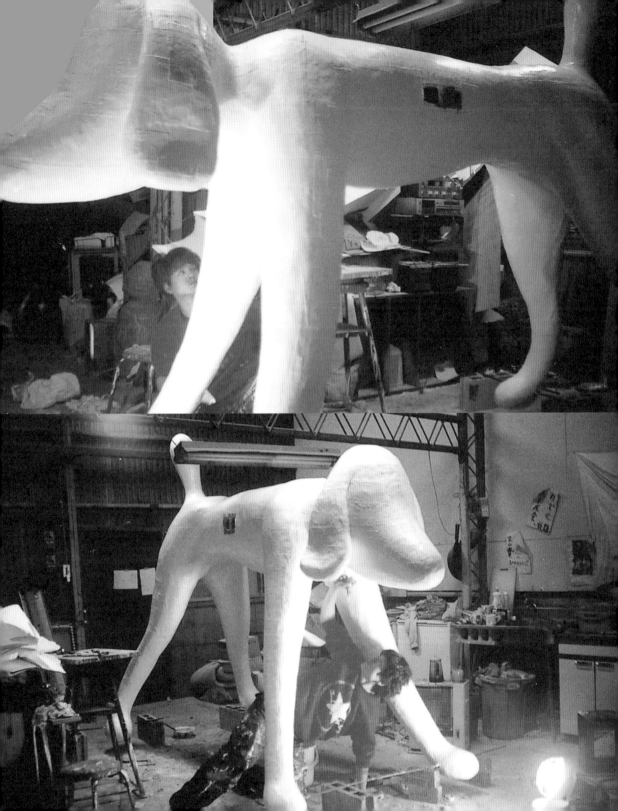

Happy Fuckin' Year!

U.S. BOMBS

© + ℗ 1997 HELLCAT RECORDS 2798 SUNSET

GUTTERMOUTH THE VANDALS

THE OFFSPRING AFI RKL

SOCIAL DISTORTION SNFU SNUI

PENNYWISE RANCID NOFX

TOTAL CHAOS DOWN BY LAW

BAD RELIGION

THE LIVING END — From AUSTRALIA

「1988～2000 年我常聽的 CD」

CARTER THE USM, SUPER CHUNK, NOFX AND FAT WRECK CHORDS LABEL'S, BAD RELIGION, THE OFFSPRING, RANCID, ALANIS MORISSETTE, BLUR, PEARL JAM, SMASHING PUMPKINS, THE BEASTIE BOYS, ネーネズ (NENES), PJ HARVEY, BECK, ギターウルフ (GUITAR WOLF), OASIS, THE CHEMICAL BROTHERS, GOLDIE, PUFFY, THE FLAMING LIPS, PRODIGY, YO LA TENGO, RADIOHEAD, TOTOISE, STEREOLAB, 中村一義, THEE MICHELLE GUN ELEPHANT, EASTERN YOUTH, 小島麻美, EELS.

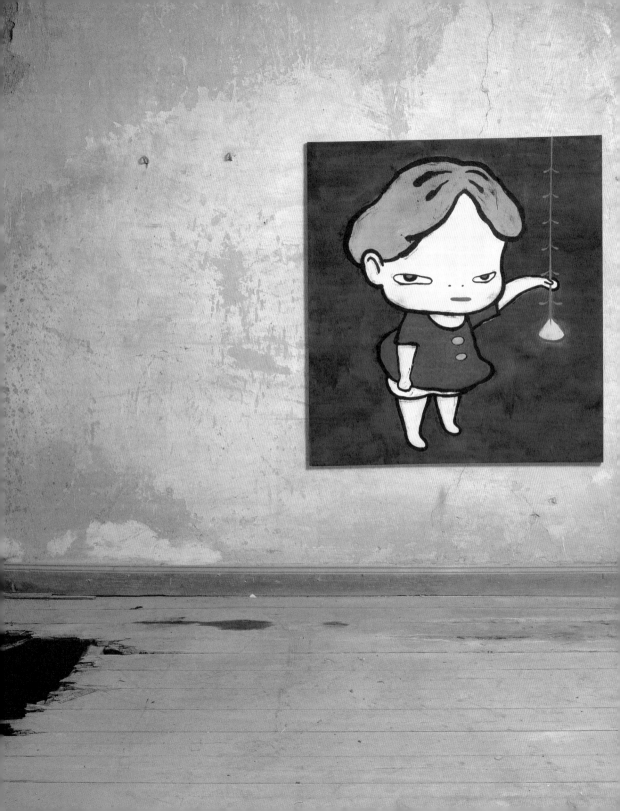

The
esus
and
Mary
Chain

loney's Dead - Tour '92

, Einlaß: 19.00 Uhr, Beginn: 20.00 Uhr

-TOR 3

VVK-Gebühr incl. 7% MwSt.

7% MwSt.

nbH

gungen des Veranstalters

3 № **323**

THE CRA

Sonntag, 3.11.91, Einlaß: 19.00 Uhr
DÜSSELDORF-TOR 3
VVK: 26,– DM, zzgl. VVK-Gebühr, incl. 7% Mw
ABK: 30,– DM, incl. 7% MwSt.
Cooperation: CTD GmbH

Allg. Geschäftsbedingungen des Veranstalters
siehe Rückseite.

1998 L.A. USA

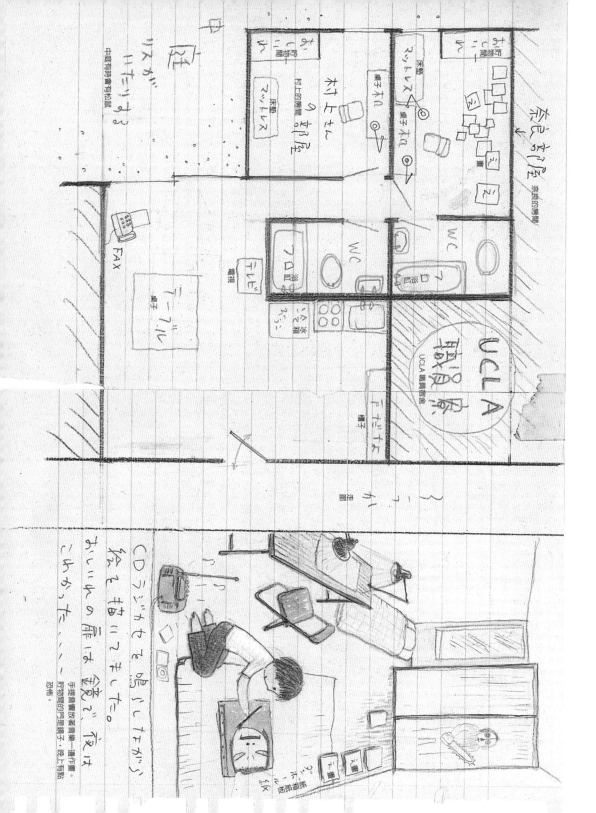

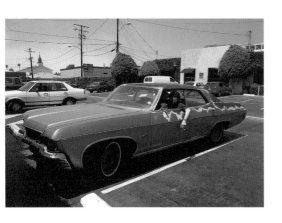

『洛杉磯　1998 年 4 月～ 6 月』

就像晴天霹靂般，位於洛杉磯的加州大學（通稱 UCLA）突然來信邀請我去當講師。
其實在這封邀請函寄來之前，我曾經透過一個團體申請，想去 UCLA 研究所留學。
但申請的結果卻是 NO，令我有點沮喪。沒想到這次竟然會有去講課的邀請。而且
教的是研究所，要教一學期（三個月）。我當然回信答應，寄完信後心裡卻想著：
「在洛杉磯，要講英文吧……日常會話不管怎麼樣總還過得去，但要用英語授課
可怎麼辦才好！」（冷汗）。儘管我有點擔心，但時間還是照樣流逝，我滿懷不
安的心情飛往洛杉磯。

在洛杉磯的三個月裡，我住在大學旁邊的職員宿舍，中庭裡有時會出現松鼠。然
後，和另一位被邀請來 UCLA 的日本藝術家村上隆開始二人的共同生活。現在我
和村上已成為好朋友，但之前只有在一起參加的聯展時交談過幾次，第一次一起
生活雖然有點緊張，但因每天都有機會聊天，彼此也漸漸卸下心防。

我們的生活成為十分強烈的對比，村上應邀在大學裡講授媒體論，為了在一群學
生面前講課，他準備了許多資料，再加上幫他製作的日本工作人員幾乎每天都用
電話和 FAX 討論連繫，所以他每天都十分忙碌。

而我受邀的是類似一對一面試的研究所特別指導，沒有什麼需要準備的，只要針對每個學生製作的作品，在現場給予建議或是閒談。除此之外，就是逛唱片行和作畫，每天過著悠閒的生活。只是，一次要面對很多學生的村上，有口譯員幫忙，學生裡面也有日本人。我所接受的研究所則沒有半個日本人，也沒有口譯員，要用英語對話實在是很大的壓力。雖然如此，我的情形說輕鬆好像也滿輕鬆的，從日本人經營的錄影帶出租店裡借了很多日本片子，看到興奮時還會對正忙著寫東西的村上說：「這部電影（例如《二十世紀的鄉愁》）真是好看！來看嘛，來看嘛！」害他中斷手邊的工作，從房間跑出來。而且還將同一畫面反覆播放，強迫他看好幾遍，不斷說：「這個畫面真是太棒了！」。（「村上，那時真的很抱歉！」）

UCLA的學生食堂裡竟然也有蓋飯等日本食物（當然也有筷子！）這真是太令我驚訝了。這不只是為了日本的留學生和日裔，而是在這座城市中日本食物已經融入當地生活，到超市也一定能看到豆腐和醬油，還有一盒盒的壽司。而且還真是符合加州重視健康的形象，不但有白米壽司，連玄米壽司都有。壽司店就像在日本的拉麵店，處處可見，加州人使用筷子似乎也成了日常生活的一部分。但是，壽司卻是整個沾滿醬油⋯⋯總之，加州這個城市，一半以上的人口不是白人，除了亞洲人，連中南美人帶來的各種生活文化，也沒有被否定，而是接受且共存。這裡有各種文化的混合，就好的意義來說，就像因誤解而發展起來的土地。這裡是60年代嬉皮運動到女性解放運動中男同志和女同志，還有伴隨滑板運動而來的次文化誕生之地。我覺得這樣的加州以寬大的態度迎接了我。

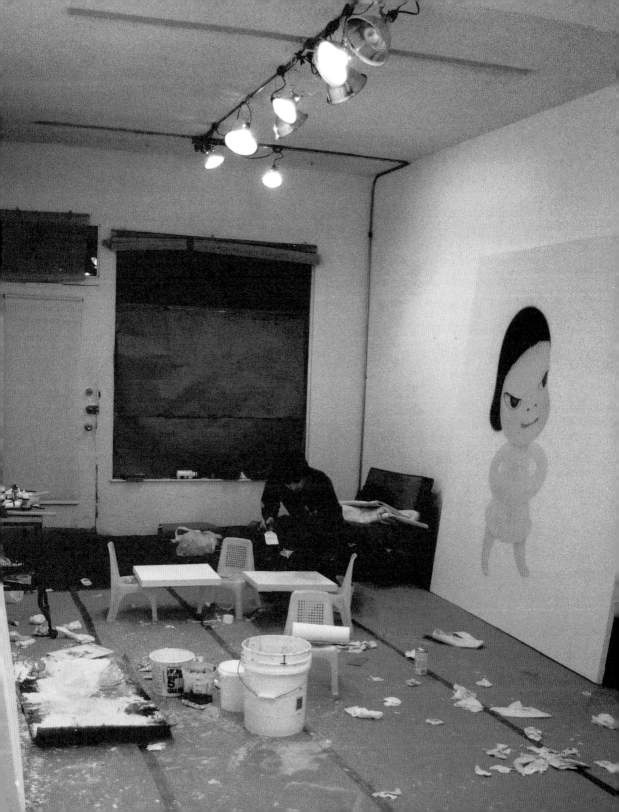

洛杉磯這個城市幅員廣闊，大家移動都依賴汽車，我也買了一輛中古車，只花了
八百美金（約九萬日圓……真便宜～）。雖然破舊到連座位裡的海棉都跑出來，
但有一輛車就能自在往返各地。因為在德國一直是騎腳踏車，很久沒有享受過一
邊兜風一邊聽音樂的快感，我總是將廣播轉到播放搖滾名曲的 KCBS 93.1MHz 和
KLOS 95.5MHz，還有播放大量龐克音樂的 KROQ 106.7MHz。一聽到感覺很棒的
曲子，就立刻記下來，然後到唱片行去問。回家後一邊聽這些唱片，一邊作畫。
每當肚子餓了，即使是半夜，也會飛車前往吉野家（知名的牛丼連鎖店，市內至
少有一百間以上！）享用牛丼。

或許是因為我的學生們都是研究所學生，在作品上每個人幾乎都已確立了自己的
個性和風格，我只要依照我的經驗給予技術上的建議就行了。相反地，如果談到
現在自己正在思考的事，有時他們也會給我一些建議。雖然會被學生問：「為什
麼可以如此簡單就看穿（應該是祕密的）技術和煩惱？」那是因為他們已經確立
自己的觀點和表現方法。不過，一般來說，很多學生都把理論和技術擺第一，忘
了自己本身的人反而很多。

技術和理論即使多少有個別差異，基本上是誰都能學會的。但是精神面的東西，
不只是個別的差異，每個人還必須根據自己的方法去獲得才行，身為「學生」的
目的即在於此。因為所謂技術和理論可以透過經驗產出、變得成熟，但習得的技
術若不藉由實際經驗再度確認，那就沒有意義了。我在結束講師的任期時，剛好
是畢業季節，因此辦了畢業展，獲選為最優秀作品的學生當然十分高興，但邀請
我和村上來講課的保羅・麥卡錫（Paul McCarthy）教授卻對那名學生說：「以第
一名成績畢業，並不代表一定能成為創作者喔。」

在工作室的屋頂看畫

我想這句話也是說給其他學生聽的。身為學生，因為沒有什麼壓力，所以能畫出好作品的確也是事實。但畢業後，離開學校這個溫室，開始一個人的創作之路才是真正踏出漫長沒有終點之創作者生涯的起點。

進入 7 月，大學的課程結束，也是我應該要離開已經產生感情的洛杉磯之時。回德國的那一天和來到洛城的第一天，天空同樣萬里無雲，陽光燦爛無比。儘管有點依依不捨，我還是帶著停留此地期間累積的畫作，搭上前往德國的班機。一邊眺望著窗外漸漸遠去的洛城街景，我隱隱約約卻又很真切感覺到，我已經不再是學生，必須以一個對自己作品負責的創作者身分活下去才行哪⋯⋯

『1999 年～ 2000 年　加速流逝的時間』

雖然洛城的生活很快樂也很有意義，但事實上一回到科隆後，時間的腳步緩慢下來，讓我鬆了一口氣。路面電車緩慢行駛，唐老師的房間也一點兒都沒變，還是一團亂。當我感到洛城的日子宛如一場夢般的某一日，曾經編輯過許多藝術相關書籍，現在是自由工作者的後藤繁雄先生突然捎來消息：「要不要把你畫在紙上的草稿編成一本書出版？」那時我在洛城畫的作品確實堆積如山，所以我很高興接受這個提案。然後以《用小刀畫開》（Slash with a Knife）的書名，在 1998 年秋天出版了一本書。

《用小刀畫開》這本書和以繪畫為中心所集結的《很深很深的水窪》不同，前者主要以畫在紙上的創作為主要內容，但卻在國內外獲得很大的迴響，這讓我十分驚訝。

然後，本業方面，美國和歐洲的美術館紛紛來函邀請我參加展覽，讓我突然忙碌起來。這段時期的工作速度連我自己也不敢相信，但因為有先前累積的畫，加上我毫不猶豫地從科隆的工作室不斷產出作品，對不斷湧入的展覽邀約也自然而然地完成。

但是每次回日本時，要求採訪的量變少了，不知為什麼詢問在廣告裡使用作品的請求變多了。基本上對於將作品變成單一企業的代言形象而使用在商品策略上的廣告請求，我都予以拒絕。因為這些作品都是從我「自己」內心感受湧出而誕生的作品，因此我不希望因為某家「企業」的需求而提供原為自己分身的「作品」供使用。當然這是我個人的想法，對於廣告圈的專家來說或許是個能夠爬上成功巔峰的手段。但是，我在詢問自己內心是否真想這麼做時，我很清楚知道答案是否定的。總之，我不是作為「職業」選擇這條路，而是以一種「生存的方式」選擇了這條路。賣畫、賣書所賺來的錢，對我來說都只是附加的。但是，我很樂意接受自己喜歡的樂團邀請繪製他們的ＣＤ封面和製作Ｔ恤。我抱持的態度是，如果邀約是我之前自己就想試試看的事，我就會答應。老實說我一直憧憬自己的畫能夠成為出版品，雖然現在仍單純地有想從事廣告工作的欲望，但在世代交替頻繁的廣告圈，我沒有勇氣也沒有自信能夠存活下來。總之，我真正想做的事也並不在那一方面。其實我的創作並不是意識到觀眾而想向外表達什麼，現在不論好壞都是一種出於自己和自己的對話。不過，或許年紀再大一點時會想嘗試廣告工作（如果那時候還有人來找我的話……）。即使如此，出書和製作Ｔ恤已經可以讓那部份的欲望獲得滿足。而且，作品被認知的程度越高就有越多人想要擁有作品，這也是事實，然而看我畫的許多參觀者們年齡層都很低，他們實在沒有買畫的經濟能力。因此，我認為出版畫冊和Ｔ恤是很好的。此外，只是想試試看的事

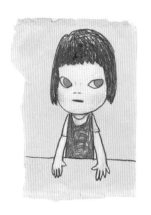

情跟山一樣多，實際上想嘗試的欲望也揮之不去，但我認為最重要的是必須時常以「最想做的究竟是什麼」為起點來考量。

1999 年冬天，在即將到來的二十世紀前，我在東京郊外的工作室製作立體作品。這是為了東京和美國的個展的製作，美國的個展是我第一次在美術館舉辦的正式個展。而且，在芝加哥和聖塔莫尼卡（Santa Monica）這二個地方幾乎是同時展出，事實上我十分緊張……總之，所有的一切都以自己意料之外的速度進行，不知不覺中在科隆悠閒的生活步調已漸漸消失，但對我來說這既不痛苦也沒有快感，只是一心投入創作。這當然不只是為了展覽，或許自己的作品在受到肯定的同時，自然產生的自信讓自己更加投入於創作。總之，我比以前花更多時間作畫，不分晝夜地畫，想畫的東西像決堤似地自然從手中不斷釋放出來。我想這是真正完全不在意「別人目光」的結果。

二十一世紀，2000 年的春天，我在芝加哥的現代美術館從事個展的準備作業。說到芝加哥當然讓我聯想到芝加哥藍調（Chicago blues），嘴裡一邊哼著隱約記得的〈Sweet Home Chicago〉前往美術館。比起南部的藍調，我更喜歡電氣化後音量更大的芝加哥藍調，把馬迪·沃特斯（Muddy Waters）和艾摩爾·詹姆斯（Elmore James）等人的ＣＤ放入隨身聽當作標準配備（好像有點趕流行呢……）。布展順利完成，看到美術館外牆掛著自己的名字，雖然有點害羞，但還是很開心地竊笑。

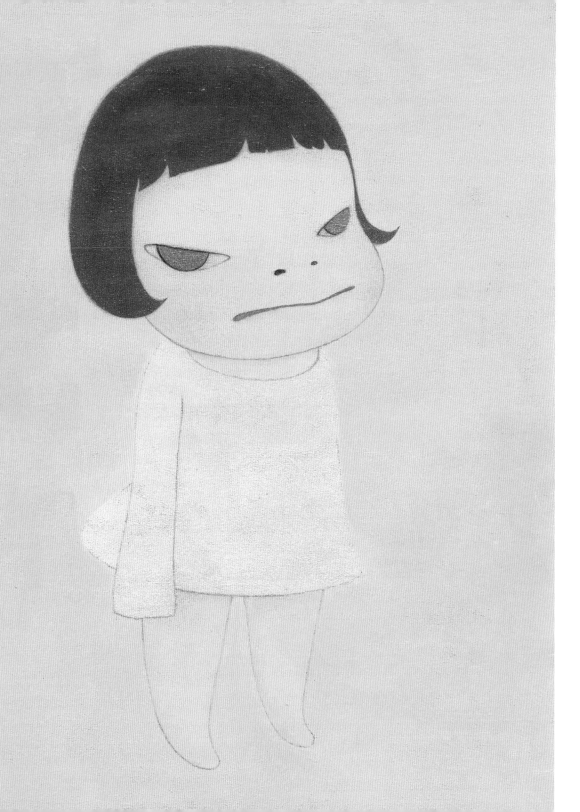

續‧在工作室的屋頂看書

每次都是如此，只要展覽會一接近就會讓我變得緊張，但一進入布展作業後卻又出奇地冷靜。然後在布展完成的瞬間，對我來說不用等到開幕，就有一種展覽會已經結束的感覺。芝加哥個展開始的隔日，我又飛到洛杉磯，ＣＤ隨身聽裡則換上ＮＯＦＸ（果然趕流行！），開始埋首於聖塔莫尼卡美術館的個展布展工作。過去曾住過三個月的洛杉磯，街道依然十分親切，一種不可思議的感覺讓我覺得現在好像還住在這裡。當然，或許是因為有許多朋友住在這裡，加上對環境有某種程度的熟悉，果然是我喜歡的城市的緣故吧。

但是，從美國回到德國的瞬間，悲劇卻在眼前等我。事情發生於法蘭克福機場海關。每次和海關人員目光交會時總是有種令人討厭的預感（我又沒有做什麼壞事，這預感讓我的舉動變得有點可疑？）通常都是在打開裝滿髒衣服的行李箱後就沒事了，但這次卻不同……我被帶進小房間，被質問許多問題。我完全沒做什麼虧心事，於是清楚地回答「這個小型筆記電腦多少錢在那裡買的？」「這是在東京時朋友送的（真的是如此啊）。」「這台相機呢？」「這是跟別人借的，不是買的。」「這台電子辭典呢？」「在秋葉原以一千五百日圓買的。」「去美國做什麼？」「在美術館辦展覽」……等。但是，壞心的海關人員一副根本不相信我的樣子，他說：「只要不是在德國境內買的東西，就要付關稅！這台新型的筆記型電腦是別人送的太奇怪了！這台電子辭典少說也要一萬日圓吧！美術館辦展覽是什麼東西？總之，只要付了關稅，我就讓你入關！」解釋得越詳細卻越不被信任，我想這樣下去我可能無法走出去，最後只好將電子辭典丟到垃圾筒，之後我被迫寫了一張表達要支付稅金的文件，撂下「撿到的電子辭典最好在跳蚤市場裡賣不出去」這句話。走出海關小房間，我氣得大步走出機場坐上開往科隆的列車。被帶進小房間時，其實我心裡已有了「在這裡有可能被脫光甚至連屁眼也會被檢查……隨你吧！」的覺悟，於是自己解下皮帶脫下牛仔褲，正打算要脫內褲時，想不到海關人員一臉嚴肅地說：「……你在做什麼?!我們是要檢查行李……」想起這一幕也只能一笑置之。

說起來，我好像不被那類人信任，有一次在日本我向朋友借了 50CC 的機車去買菸時，也曾被白色重機交警攔下來要求看駕照。因為剛好把駕照忘在朋友家，只好一邊走回朋友家，一邊被盤查，像是「你住在那裡，做什麼的？」因為那時剛好是要去洛杉磯講課之前，儘管我老實回答：「我住德國，現在要去洛杉磯當大學講師，所以中途轉機日本，在朋友的住處住幾天。」但穿著印著骷髏的Ｔ恤和髒兮兮的牛仔褲，腳下踩著一雙腳底按摩拖鞋，染著一頭茶色頭髮，完全不被信賴。（不過客觀來想，這副模樣的確不會被信賴！我真是個笨蛋！現在深刻體悟到……外表有時還是很重要的。）

『2000 年夏天　再見德國』

法蘭克福機場的事件讓我十分沮喪，當我回到科隆時，房東寄來一封信。我有一種屋漏偏逢連夜雨的不祥預感，我沮喪地拆開信，上面寫著：「這棟建築物將被拆毀。請於三個月內搬離。」瞬間我脫口而出：「回日本吧！」

在德國住了十二年，之所以會讓我如此輕易就想要回國，或許和隔年預定在橫濱舉辦的個展有關吧。這次的個展對我說，是第一次在日本美術館舉辦的個展，將在幾個城市巡迴，並且只展出繪畫。做了決定後，連我自己都很驚訝能夠如此迅速地行動。託以前的學生幫忙，我在東京郊外找到了大小剛好的倉庫，決定秋天就搬進去。

當我打包紙箱時，一件件的物品都包含著這十二年來的回憶，讓我十分感傷。不論是剛到德國的第一天，盯著列車窗外流逝風景的不安，或是第一次打開要作為住處的閣樓房門的瞬間，還有在這個國家相識的人……不知為什麼，連高中畢業時第一次上東京時的心情和空氣都被勾起。那時每天都有新鮮事發生，覺得自己就像一個孩子般充滿好奇心。我想我在這個國家裡成長了不少。雖然自己所處的環境一直在變化，但其中也有我確信的事情。這些讓我覺得新奇的事物，其實有些是早就知道的，也有自己正在遺忘的事物。所有重要的東西我早已經將之刻印在身體裡，只是我把他遺忘了吧。所有的事物都是重要事物的重新發現。追根究底，過去的旅程即是連接未來的旅程，而未來只是眼前那些被遺忘的過去。

搬家公司搬走行李後變得空蕩蕩的房間，和我剛來時一樣映出一片孤寂。我在這裡畫了許多畫。雖然離科隆而去並未令我感到非常悲傷，但一看到空無一物的房間還是讓人覺得寂寞。房客離去的空房間怎麼會不寂寞呢？二十八歲的春天，帶著期待和不安來到德國，一轉眼便是十二年。我已經四十歲了。

在往機場的路上　從萊茵河的橋上　看到科隆的地平線

大教堂也好　萊茵河也罷　都比平常看起來更加冷冽

已經是不相干的人了

明天早上　飛機往日本　等待我的是炎熱的夏天

（摘自 2000 年 8 月 4 日的日記）

從充滿冷氣的成田機場往外走，迎面而來的是盛夏的酷暑，但是我並沒有直接前往行李未送達的新家，而是回到睽違四年的故鄉老家。之後，因為洛杉磯有兩所美術大學請我去演講，所以又直飛洛杉磯。然後，在洛杉磯的行程結束之後，為了展覽會的緣故，我又轉往波蘭；再回到日本的時候，已經是 10 月了。當我打開即將要住下的組合屋倉庫的門時，迎向我的是寂寞且空蕩蕩的空間。打開日光燈的開關，被燈光吸引而來的飛蟲們不知道為什麼，好像在向我說：「回來啦！」

「1988 年～2000 年我常聽的 CD」

CARTER THE USM, SUPER CHUNK, NOFX AND FAT WRECK CHORDS LABEL'S, BAD RELIGION, THE OFFSPRING, RANCID, ALANIS MORISSETTE, BLUR, PEARL JAM, SMASHING PUMPKINS, THE BEASTIE BOYS, ネーネズ (NÉNÉS), PJ HARVEY, BECK, ギターウルフ (GUITAR WOLF), OASIS, THE CHEMICAL BROTHERS, GOLDIE, PUFFY, THE FLAMING LIPS, PRODIGY, YO LA TENGO, RADIOHEAD, TOTOISE, STEREOLAB, 中村一義, THEE MICHELLE GUN ELEPHANT, EASTERN YOUTH, 小島麻美, EELS.

CARTER THE
U.S.M.
Super Chunk
NOFX
YO LA TENGO
RANCID
Bloodthirsty Butchers
DIE GOLDENEN
ZITRONEN
THE FLAMING LIPS

Düssel-
dorf
Altstadt
Andreas
Str. 25
0211
84379

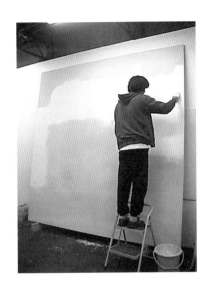

『日本 2000年～現在』

『從空空如也的房間開始』

東京的郊外，附近是美軍橫田基地。充滿飛機起降的噪音。這個空蕩蕩舊倉庫的兩層樓組合屋，就是我的新基地。回想起來雖然在名古屋生活的期間也是住在組合屋裡，但比起來這裡大了好幾倍，正適合用來創作。把從德國搬家寄回來的東西打開後，就開始了在這裡的生活。和第一次到東京的時候一樣，去區公所登記、準備生活必需的電器用品。在德國時，雖然衣服一直都用手洗，非常辛苦，但是回到日本，我還是不習慣依賴全自動洗衣機。去附近的超市走一趟，明知道架上一定都是日本商品，但是沒想到日本的食品竟然這麼多樣化。

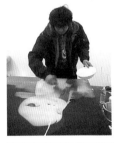

打開瓦愣紙箱，打包時的空氣溢了出來。

當時被打包的物品們，就像停止的時鐘再度走動一樣，在這裡重新呼吸。

此時，變得七零八落的我，也隨之開始呼吸。

（摘自2000年10月27日的日記）

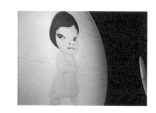

決定回國的理由之一，雖然是為了隔年夏天預定在日本美術館的首次個展進行創作，不過因為這是一次從橫濱美術館開始、預定巡迴數個地點的大型個展，而且這次展出的作品全部都是新的創作。總之，我開始準備畫材、繃畫布，然後開始日復一日的創作。

在準備這次個展的時候，一開始不只畫方方正正的圖，也嘗試在中間稍微凹下去的圓盤狀的支撐體上作畫。因為我覺得在我單獨描繪人物，背景塗上單色的畫作中，沒有存在「角」的必要性。不過從畫面切割下來的主題人物的身體，是利用四邊形的畫布來製作的。之後個展名稱決定用「I DON'T MIND, IF YOU FORGET ME.」（我不在乎，如果你忘了我。）

在日本的生活真是超乎想像的快樂。首先，對一個在海外生活十二年的人來說，電視異常有趣，而且錄影帶店裡，想看的日本電影堆積如山。結果，每天看電視、看錄影帶，讓我的創作工作開始變得鬆懈，還好最後找回幹勁。當時甚至替自己訂下了要完成作品才能去附近的漫畫咖啡店的規定。（奇怪，我怎麼會為自己訂下這種規矩……）在這個和德國時的創作空間完全不同的場地裡，如今回想起來真是相當丟臉的狀態，儘管如此，還是很喜歡畫畫；我熱衷於電視和漫畫的時間只有數週，之後就回到每天持續畫畫的生活，內心鬆了一口氣。後來幾乎沒有任何問題，順利地進行創作，包括立體作品在內的所有展出作品，在展覽開始前的一個月，全部完成。其中有一項作品不是我親手製作，而是我透過網路，公布「請以我的作品為主題製作玩偶，送來參加我的展覽」這樣的訊息，用募集來的玩偶完成的作品。

從 1999 年 6 月開始，我的 Fans 網站「HAPPY HOUR」（www.happyhour.jp）
由 naoko 小姐個人成立，雖然我會上去讀來訪者的留言、我自己也會上去留言，
但是究竟網路上出現的人是否真的存在？這樣單純的疑問浮上我的心頭。雖然對
自己擁有畫迷網站覺得很驚訝；實際上，讀過留言版裡的留言之後，發現在現實
的生活裡，竟然有這麼多人知道、而且喜歡我的作品，這也令我覺得很高興，不
過也確知了在看不見的網路上的通訊往來是存在的。為了讓網路上的關係可以變
成看得見的實體，而且我想更加確認彼此的存在，於是產生了募集玩偶的計畫。

現實中，若是沒有人來參加募集怎麼辦……我這麼擔心著，不過很快就證實了是
杞人憂天，因為填充娃娃陸續寄到了。因為娃娃玩偶是寄到附近的郵局，所以我
一週去郵局領一次。直到現在，網路上互不認識的人，他們透過自己的手製作出
來的玩偶，確實寄到了，而且地址是不同於電腦螢幕看到的編碼，而是他們親手
寫下的文字，我確實感受到他們的存在了。後來，我用鉛筆畫了簡單的圖案作為
謝卡，一一寄送給全部參加的人。相信他們收到明信片的時候，也可以確認到這
種與網路上不同的彼此相互存在感。我以展覽會名稱「I DON'T MIND, IF YOU
FORGET ME.」做了全長七點五公尺的壓克力文字容器，將這些玩偶放在容器中，
掛在美術館的牆壁上展示，然後我在文字下面做了棚架，把至今為止對我很重要
的玩偶和小東西放在上面。「即使你（們）忘了我，也沒關係唷！」這樣的文字，
是一種「實際上是你和我應該都不會忘記彼此」的確信。這也是我對以往的作品
想說的話；反過來說，這也是作品想對我說的話。另外，所謂的「作品」也有可
能是和一直到現在的「體驗」、「記憶」、「遇見過的人」互換位置吧！不是夢
想也不是理想，或許可以說是因為所謂的現實這個東西，因為搞清楚真實而產生
這個名為「I DON'T MIND, IF YOU FORGET ME.」的作品。

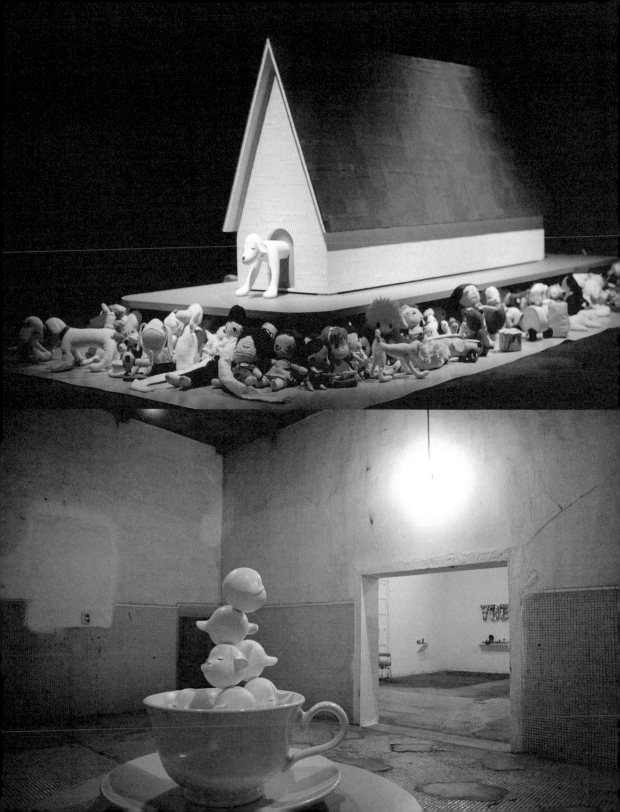

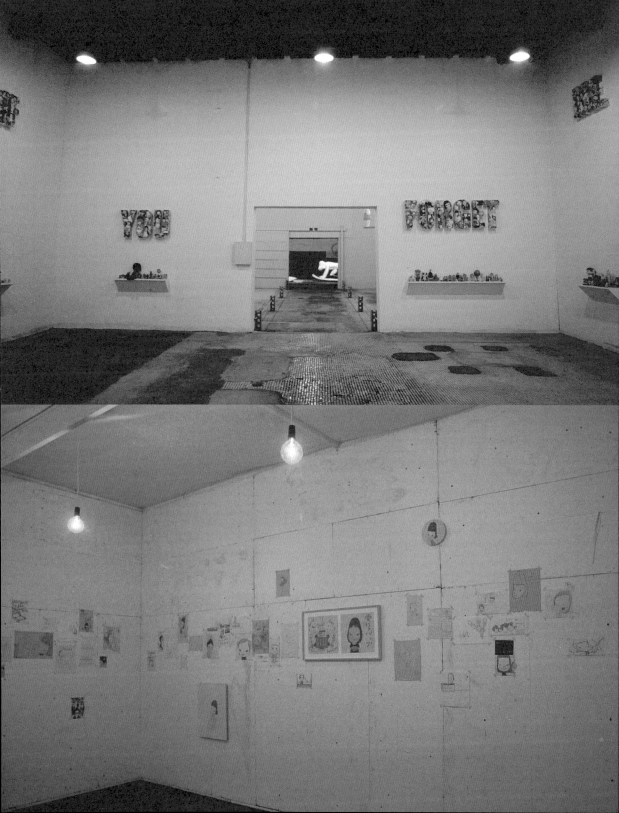

在日本首次於美術館舉辦的正式個展，參觀人數超過九萬人，在創下現代畫家展覽最多人次的紀錄後閉幕了。雖然有這麼多的人來參觀，但是我實在不知道自己該以什麼樣的心情來接受這一個事實。而且展覽會不只吸引美術相關人等，因為對我的個展提出批評的，除了美術相關的專業人士之外，各大媒體也都表示了相當多元的看法，他們之中大部分是好心的、無惡意的，但其中也有否定的批評（雖然這也是理所當然）。

以往，我認為只有喜歡我的畫的人，才會對我的畫感趣；所以說實話，對於抱著愉快的心情創作並發表作品的我而言，這些否定的看法令我感到不知所措（該怎麼說呢，我的情緒真的有點低落……）但是，從這些否定的內容，我可以知道寫評論的人，比我更執著於我的作品是否能夠被別人所接受。無論如何，有不曾謀面、不曾交談過的人，願意為我的作品提出評論，確實是件好事。雖然我從未想過我所有的作品都能被別人接受，但是我還是要感激那些對我的作品提出批評的人。不過基本上，我都是為自己而創作，而不是為參觀者創作。

但是，剛開始因為不習慣，真的非常沮喪。例如有人說我幼稚啦、只會引起女孩子和小孩的注意啦，甚至說以前的作品比較好……啊！只要想起那時候，就讓我一肚子氣（怒）。不過，在我小時候，披頭四到日本時，當時的媒體也幾乎都批評「長髮真是不像話！」或「只會引起女孩子和小孩的注意罷了！」只會評論這一類的事，關於音樂的部分則是隻字未提（說不出什麼）。算了，不管他們了。總之，我在日本美術館的首次個展，整體而言算是不壞的，而且也做了周邊商品，我想這也讓畫迷們很開心吧！

從橫濱美術館開始，「I DON'T MIND, IF YOU FORGET ME.」陸續在蘆屋、廣島、旭川展出，然後巡迴到我出生的故鄉弘前，在 2002 年 9 月 29 日閉幕。在弘前的展示會場，其實並不是美術館，而是在建於大正時代的磚造倉庫，雖然那個場所從未用作展覽會場使用過，但是為了實現我的展覽，當地有志者組成的執行委員會成立了，而且有將近三千位義工參加（竟然有很多義工是青森縣以外的人來參加！），在他們的努力之下，讓我得以舉行展覽。不靠公家機關就可以舉辦的弘前展，連我自己也挺起胸膛，覺得很驕傲。這樣的方式相信不論是誰，心情都會很激動，這種感覺就好像是拚命想完成的事情終於實現了。因此，比起任何一間設備完善的美術館，弘前是公認最棒的展覽；而且我發現我的作品們，有一種簡直就像是為了回到這裡而作的錯覺（一定是這樣沒錯！）。結果弘前市不到十八萬的人口中，就有五萬人來看展。雖然很高興有這麼多人來看，但是我總覺得自己得以一種無形的代價（例如責任感、使命感等……）來回報他們。總之，我的腦子裡閃過的念頭，和當地的熱情反應正好相反。但是在弘前的展覽快要結束之前、我正深思這個問題時，因為英美的空襲，使得塔利班政權瓦解，因此我有了前往阿富汗的機會……

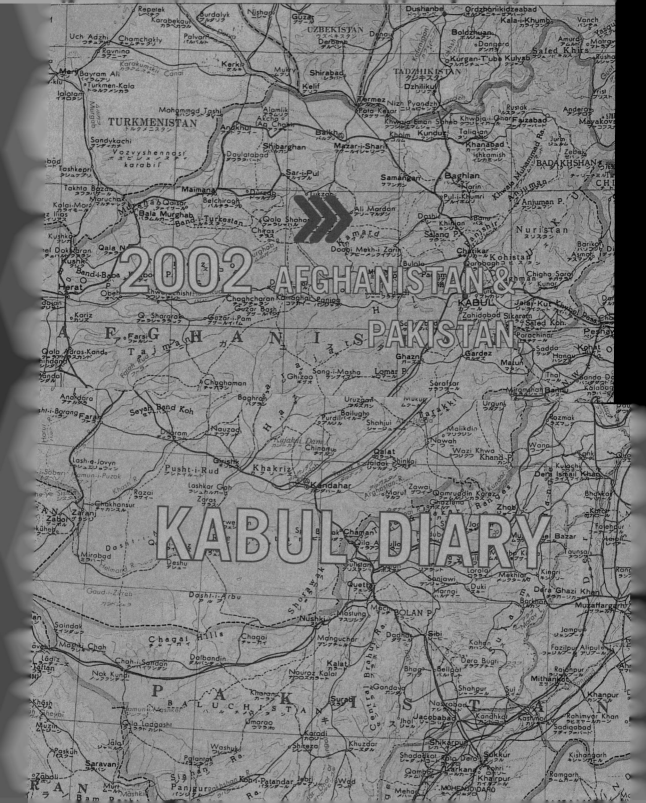

2002
AFGHANISTAN &
PAKISTAN

KABUL DIARY

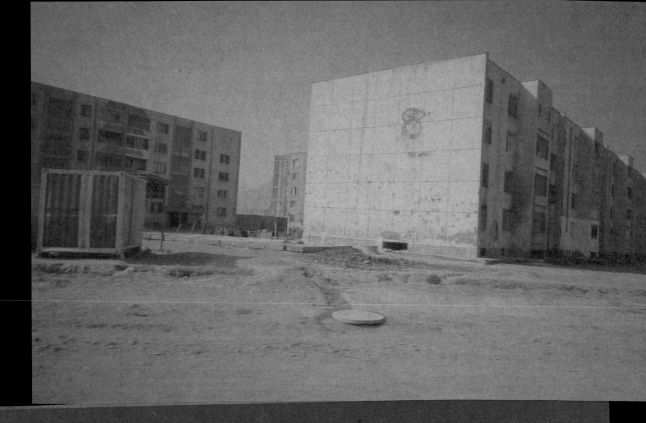

『2002 年 9 月　　喀布爾日記』

阿富汗與巴基斯坦喀布爾日記

為了 Little more 出版社出版的季刊《FOIL》創刊
號特集「不要戰爭」（NO WAR），我曾到過巴
基斯坦兩次，但是卻是第一次到阿富汗。同行一
起採訪的還有《FOIL》的總編輯竹井正和先生、
攝影家川內倫子小姐。究竟自己對阿富汗會是什
麼感覺？更不知道自己能為《FOIL》做些什麼，
但是對我有著各種意義的阿富汗深深吸引我，更
何況我好久沒有出現的冒險心情又在躍躍欲試
了。雖然只停留數日，我們儘可能地四處走動，
看到數也數不清的人們臉上的表情。戰火綿延
二十年，阿富汗終於要畫上休止符的日子，格外
地撼動我的靈魂。

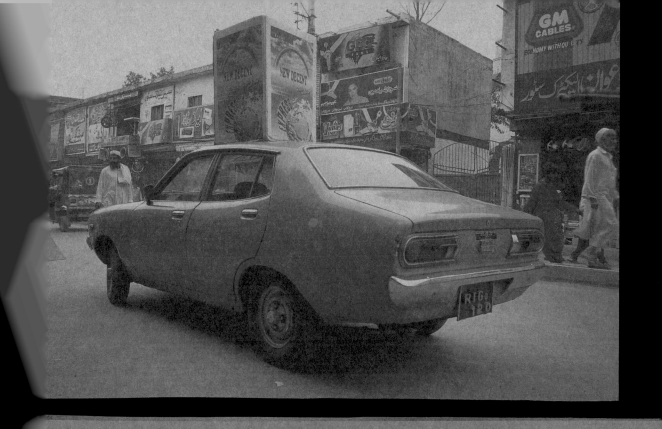

2002/09/23　　前往巴基斯坦

從東京成田機場出發約十一個小時，經過北京，我們前往巴基斯坦的首都伊斯蘭馬巴德（Islamabad）。

令人懷念的巴基斯坦飛機，就像所有的回教國家，照舊不提供酒精飲料，但是卻還存在著吸菸區（意思是反美！），我在驚訝的同時一邊點火抽菸，但暫時不能喝酒了。就在此時，同行的竹井先生和川內小姐拿出在成田機場買的葡萄酒和燒酒，咕嚕咕嚕地拼命喝了起來，熱烈交談，然後酣睡……飛機準時在當地時間晚上十點到達了預定地伊斯蘭馬巴德機場。搭車前往住宿地點時，窗外飛快閃過的景象，雖然就像二十二年不見的巴基斯坦機內依然有吸菸區一樣令人驚訝，並排的街道幾乎沒有什麼變化，也讓我大吃一驚。

　　　　　　　堆積、充斥著雜七雜八東西的街道。

　　　　　　　　　　　馬或驢子拉著的車子，傳來陣陣叫賣聲。

震天價響的汽車喇叭聲。　　　　消瘦的貓，一溜煙地逃跑。

我們去伊斯蘭馬巴德的阿富汗大使館申請簽證，數日後再次經過這個小鎮，我們帶著發下來的簽證，繼續往阿富汗的旅程。

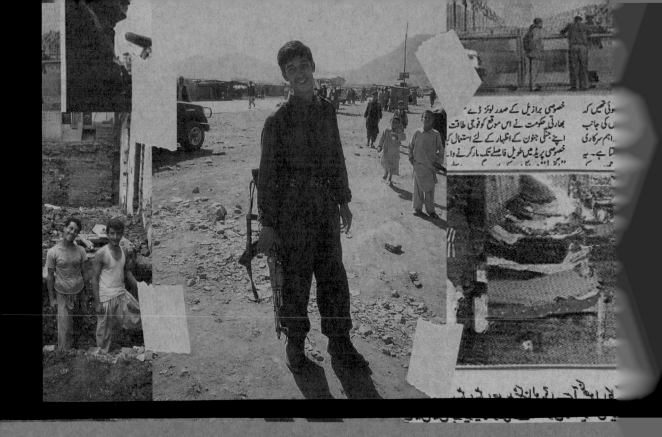

2002/09/26　　進入阿富汗

伊斯蘭馬巴德機場原本是軍用機場，在大型、
塗成迷彩的飛機庫前，停著數架軍用機。然後
飛機慢慢地開始滑行，揚起塵埃飛往煙霧迷濛
的喀布爾山區，往國境附近望去，陡峭的群山
出現在我們的視線前；回程雖走陸路，雖然很
高興，但其實也很擔心。到達喀布爾之前，窗
外所見幾乎都是茶褐色的世界。

飛機降落的喀布爾機場，跟東歐諸國的社會主
義建築一樣，不過跑道的兩邊，被破壞的飛機
殘骸就像恐龍骸骨般散落遍地。肩上荷著自動
步槍的海關官員，他所用的入境章的握柄，是
拙劣的手工木頭柄。一出關，就看到擔任我們

嚮導的拉薔姆（Rahim）滿臉笑容等著我們。接
著我們就搭車前往住宿的喀布爾飯店，但是馬
上就看到被破壞得滿目瘡痍的公共設施和街道。

連續二十二年的戰火摧殘，這是一片廢墟的城
鎮。觸目所及簡直就像是遺跡一樣的景象，曾
經是過著安樂生活的地方。舊蘇聯軍的入侵攻
擊與持續不斷的內戰，這個城鎮在被破壞以前，
擁有美術館、皇宮、大學等歷史建築物和華麗
的庭園、KOHDAMAN 葡萄園等觀光景點。這裡
過去屬於亞歷山大大帝建造的喀布爾；十六世
紀時，曾經作為蒙古蒙兀兒王朝（Mughal，
1501～1775）的首都而繁榮的城市。這個家

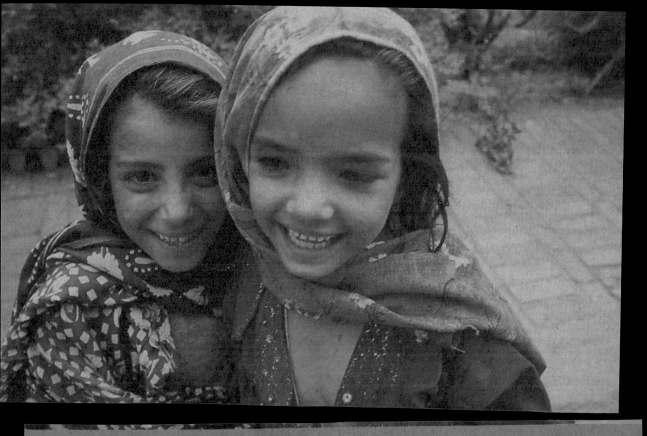

的歷史就是戰爭的歷史。1979 年，舊蘇聯的軍事入侵之後，反蘇聯的阿富汗游擊戰持續不斷，1988 年，在巴基斯坦的支持下簽署和平協定，翌年 2 月，蘇聯軍隊終於完全撤退。但是，在此之後，一直到塔利班政權崩壞為止，阿富汗長期處在民族間政權鬥爭的內戰之下。

把廢墟當作家的男人。
在一排房屋損毀的巷弄裡，
有著在頭頂上廣闊天空放風箏的男孩。
手牽手帶著笑容的女孩。
我對這些影像按下快門。

看起來不像牆的牆，被子彈打得像是夜空中滿布的星星。在那樣的小學裡，遇到養山羊的孩子們、還有在河川洗衣服的人們，他們都帶著笑容，更不會要求拍照酬勞。在滿是坑洞、彈痕的頹圮校舍前，種植出繽紛花壇、正在澆水的老伯伯，也都是面帶笑容。

當車子往兩旁成為廢墟的大路繼續前進時，可以看到一座兒童公園。那裡有我小時候玩過、令人懷念的遊樂設施，彷彿有一種回到故鄉孩童時代，一起玩耍的同伴也在那裡的錯覺。那裡有鞦韆、溜滑梯，還有可以轉個不停的遊樂設施，有許多的孩子在那裡玩耍。他們的聲音響徹雲霄，我實際感受到轟炸機引擎聲已從遠方消逝。

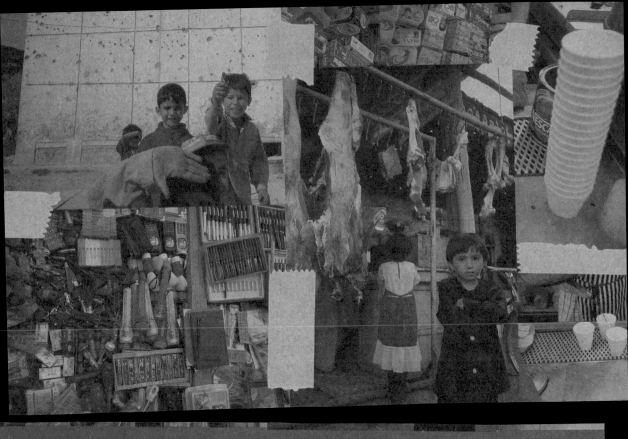

「沒有的還是沒有」，但一到了市場，就會發現那裡的規模比想像中大很多，陳列的物品完備得令人訝異。坦白說，真是「什麼都有」！生活必需品一應俱全，而且還超出所求，和巴基斯坦幾乎沒有兩樣，而且喀布爾人的活力還更勝一籌。那裡的物資充足，大家都過得很開心，乞丐數量是印度新德里的百分之一、義大利拿波里的十分之一，可以說幾乎沒有乞丐。蔬菜、肉類、米、或麵粉、各種辛香料，還有生活雜貨如：布、絨毯、儲氣瓶（Gasbombe）……等，應有盡有。以物資、商品的密度而言，拿來替換住家附近的超市或雜貨店等商店中所有的種類，都還有剩。就是類似這樣的感覺，沒有到過這裡是不會知道的，而且沒想到是這樣的情形。喀布爾北部是水田地帶，農作物的供給充足，更何況是羊肉。大

略看一下他們的蔬菜，種類有紅蘿蔔、洋蔥、番茄、馬鈴薯等，從基本的蔬菜到苦瓜都有。而且攤子上的蘋果堆積如山，葡萄也是。總之，這種商品種類豐富的攤販非常多。仔細回想，在那裡甚至看不到任何瘦小的孩子。雖然當地的平均壽命是四十二歲，但是路上也有昂首闊步的老先生、老太太。原來是因為幼兒的死亡率非常高，所以平均壽命變成四十二歲。他們的嬰兒死亡率是日本的四十三倍，果然是因為缺乏糧食嗎？？？很明顯地應該是因為缺乏妥善醫療所引起的，在醫療設備完善的先進國家可以輕易治療的疾病，在這個國家卻成了造成眾多嬰兒死亡的原因。而且，因為這個國家國民的血型許多都是 RH 陰性，所以有很多人是因為輸血問題而死亡的。

離開了市場，往美術館的方向，可以看到位於遠處的宏偉建築物，走近後，它確實矗立在面前、卻化成廢墟的殘酷模樣，令人熱淚盈眶。我至今看過的美術館，都是把偉大的先人們留下的偉大作品掛在牆上，參觀的人無一不讚嘆、鑑賞他們的作品，而且還具有寺院的風格。而眼前已經腐朽的美術館，還是有令人驚嘆不已的威嚴感，映入眼前的是瞬間的時空穿越。現在，雙眼所看到的是破爛不堪、遍布坑洞、空蕩蕩的廢墟。有幾個孩子聚集在我們面前，然後又跑走；幾分鐘後，他們拿著一個粗糙的盆子，裡面裝著菸草和果子，所有的口袋都被裝了水的寶特瓶擠得鼓鼓的，出現在我面前……但是他們沒有要求我買東西，只是佇立在附近……曾經風光一時的美術館，現在只是失去靈魂的廢墟，但只要有人到這裡來參觀，他們就會這樣做吧？看到這樣的情況，是多麼令人悲痛啊。

阿富汗是阿拉伯圈唯一的非產油國，
目前油價每公升將近三十日圓。
肉類的價格是日本的五分之一，
可樂一罐不到十日圓。
幾乎所有的家庭都沒有電，
廚房主要使用炭或桶裝瓦斯。
因為沒有電，所以也沒有電視和電器產品。
但是因為本來就沒有這些東西，
他們也無所謂地過得很好。
因為真正需要的東西全部都有了。

所謂的先進國家，不，是自稱為先進國家的國民，只要停電一下下，馬上就陷入恐慌。

如果沒有冰箱、沒有洗衣機、沒有電視、沒有電話……幾乎是沒有電，生活就過不下去。

應該說人不會因為缺乏什麼物質而活不下去，缺乏的應該是對自己的信心。

雖然自己也很清楚這件事，在電發明之前，人也是過得很幸福。

因為有文學、有美術、有音樂！

這個國家孩子們的眼睛炯炯有神。

在沒有轟炸機的天空下，可以從他們的笑臉中感覺到希望。

2002/09/27

今天是星期五，因為是伊斯蘭教的安息日，所以店都沒開，不過還是去市場看看。結果還是有很多人，店也都開著。然後，不管今天是不是安息日，應該是結婚的好日子！因為已經有很多輛裝飾著花和緞帶的車子交錯而過，街上可以看到許多人造花店，原來現在是戰爭甫結束的這個國家的結婚旺季，新郎新娘的家屬分坐數輛計程車，笑容滿面地跟在禮車後面。

在人口七十萬的喀布爾市內，計程車竟有四萬輛，幾乎都是 1950 年代美國中古車在路上跑。計程車是黃色的車體，門則是白色的。從日本輸入的車子也很多，上面還留著「福水株式會

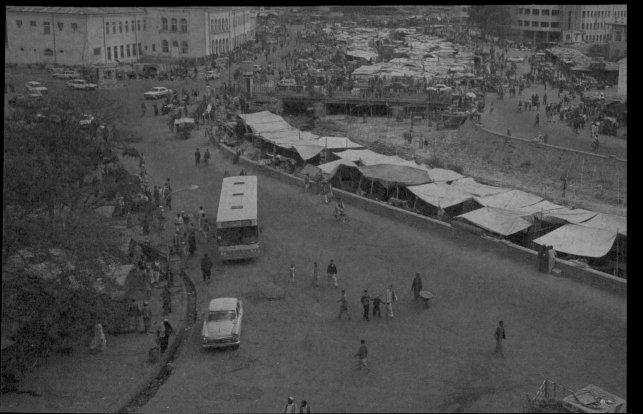

社」的商標。感覺好像是因為留著日文的商標看起來比較酷。除此之外,「專心幼稚園」、「千葉分店」、「寺澤商店」……等日本商標也很流行。在喀布爾郊外聚集了很多中古車商。

市中心的大市集位於河兩岸,一大排像攤販似的日常雜貨店並列著,河岸也有一大排用擋雨布做成天蓬遮蓋的布屋。從像是橋的旁邊樓梯走下河邊的小堤防,進入布屋街道後,支撐天蓬的棍子以及店與店之間隔開的布,讓人像是進入迷宮一般。當然今天也休市,雖然店舖空蕩蕩,但人卻很多,通道擁擠到僅容一人通過。

往禮品店並排的街道走去,會走到新市街的方向。雖然這裡周邊沒有發生過槍戰,但不時還是可以發現彈孔的痕跡。另外,有許多我們看慣的普通店舖。雖然這麼說,但搞不好是到這個城鎮第一次看到……不過,因為電的供給不足,所以各家店舖門前都是用汽油式的發電機。

中古車行和木材行都集中在郊外,那裡有很多等著被拿去製材的整根原木(直徑大約是二十到三十公分),那些木材都是只削掉樹皮的狀態,幾百根一起立在那裡。那裡不只有大型的製材工廠,還有利用裝貨物用的貨櫃當作個人店舖的,也堆著很多木料,拿來作成窗框或門。一般的住宅也有很多是把這種貨櫃的門拿來當作玄關。雜貨店、腳踏車店、蔬果店等,在繁華的市區以外,可以看到許多這種貨櫃店舖。在內戰時被破壞的店雖然都是普通店舖,大部

分都還是和日本學校校慶時搭出來的模擬商店一樣的感覺。材料是從木箱之類的東西拆下來，這種店是沒有招牌的。說到這裡，市集的帳篷也是使用過的防水布，對於這種再利用的精神，真是值得尊敬。街道雖然都是塵埃，但是沒有垃圾，當然也沒有看到過剩的包裝，他們把各種塑膠製的瓶子和容器，拿去井邊裝水搬運回家使用。

車子開到郊外之後，發現這個城鎮第一家像是招牌店的店鋪。湊過去看，發現一位青年獨自在組合木框，然後在上面釘上鍍鋅板。這家店像是大約四疊半大小的模擬商店，裡面的棚架立著一張我認為是油畫的肖像畫，而兩旁則是畫在紙上的波斯傳統圖像。「我也是畫圖的

喔！」我比手畫腳地跟他說，然後拿了紙筆，試著描繪他的臉。儘管好久沒有畫這種傳統素描，他看到畫好的圖，我們立刻成了好朋友。

我們在很多哈薩拉人（Hazara）居住的地區再次停車，一個人好像迷路一樣，進入小巷時，剛開始只有三、四個小孩，後來竟然來了將近二十人。他們用哈薩拉語或波斯語之類我不懂的語言跟我說話，而我用日本語，結果變成彼此雞同鴨講。他們竟然還學我腳一滑差點跌倒的樣子，我真的認栽了，簡直是束手無策，他們還高興得拍手叫好！呼～真是什麼狀況都有，搞得我精疲力盡。最後和大家合影。因為是單獨行動，所以和小朋友們說再見，急著回到車子等著的馬路上。但是，他們還是跟在我後面，

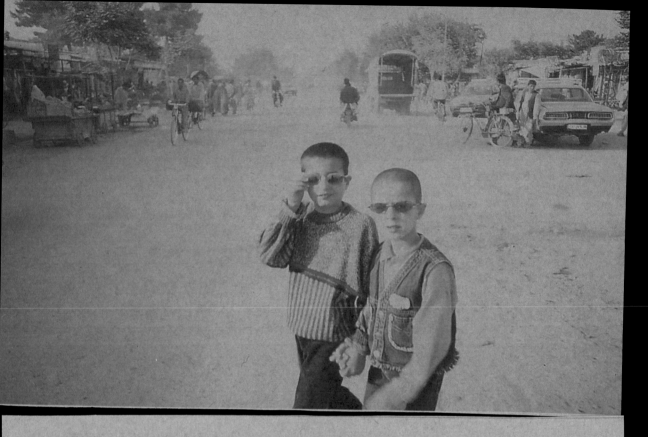

甚至還大聲地唱起我的名字「Nara！Nara！」……在馬路上的竹井先生和其他人，都對這個靠過來的大團體大為驚訝，嚮導拉喜姆眼睛也睜得大大的像珠子一樣。

哈薩拉人是在蒙古帝國時代來到帕米亞地區定居的民族，長相和日本人幾乎沒兩樣，所以我們彼此都覺得很親切。這個國家組成的國民是亞利安人（Aryan），在巴基斯坦和阿富汗兩國中生活，直到1880年，在英國統治下，普什圖人（Pashtun）佔百分之三十八，和伊朗人同為波斯族的塔吉克人（Tajik）佔百分之三十五，蒙古族的哈薩拉人佔百分之十九；古代的蒙古族和土耳其兩個遊牧民族的混血烏茲別克人（Uzbek）則有百分之九；其他還有土庫曼人

（Turkmen）、艾馬克人（Aimaq）等。

喀布爾市內已經入夜，四周漸漸變得昏暗，家家戶戶點著燈，道路旁的焊接店發出瓦斯焊接的火光。

回到喀布爾飯店洗澡，昨天也是一樣的情形：出去一整天之後，簡直就像打過一場橄欖球賽，頭髮變得硬梆梆的。結果洗澡洗到一半，竟然沒有水了……

招牌店隨著識字率的增加以及商店街的復興而需求大增！招牌店的薩達夫，很快你的店就會變得更忙碌了喔！

حمزہ جلال۔ کراچی

احمد۔ فیصل آباد

2002/09/28　　學校訪問

往小學的路上，不管在哪條街來回打轉，路上
總是會充滿新的發現。而且就算好幾次走到一
樣的地方，也會有不同的風景。可能是因為我
總是睜大眼睛充滿好奇心吧！不管在什麼地方，
都想成為能夠發現樂趣的人！

————————————

到達小學之後，看到三棟平房校舍、中庭的帳
篷下也有兩間教室。當然更不用說走廊和玄關，
到處都有教室。首先，為了不讓帳篷下的小男
生班級發現，打算悄悄靠近，沒想到大家都站
起來往這邊看……老師是年紀只大一點點的高
年級生，看起來這裡應該是教讀寫的初級班。
他們的教科書令人不忍卒睹，都是包著用塑膠

袋改造的書套。對了，我小學的時候，每次換
新學年，媽媽就用百貨公司的包裝紙幫我做書
套。不過我認為在這裡，他們的教科書一定是
會回收、再交給下一個學年的學生使用！這裡
男生的班級有六個，女生的班級有三個，女生
班級大部分因為當弟妹的保姆，所以有人就把
年紀小的弟妹帶在身邊。這個小弟弟像門前的
小僧一樣旁聽，想要早一點跟著去讀書吧。

————————————

老師大概是男女各半，學生們都乖乖地上課。
我透過照相機的觀景器看他們，覺得時機正好，
想拍的時候，就看到教務主任出現在視野中。
換教室的時候，他也跟著移動，而且一定會出
現在鏡頭裡，讓人覺得很好笑。拍了好一會兒，
他請我們去校長室喝茶，因此我們只好說：「打

117

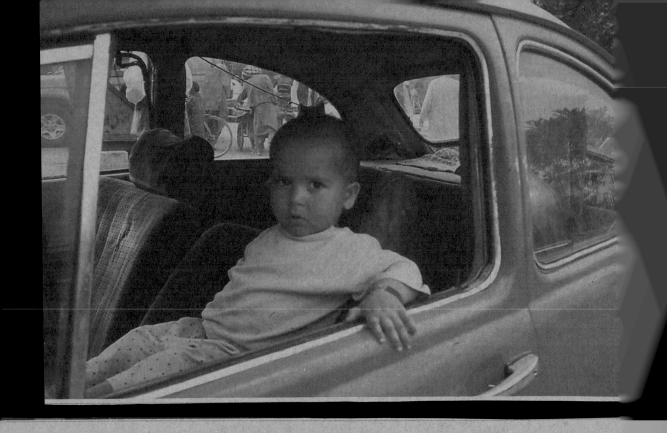

擾了！」順便問問教育制度和援助的情況，然後又回到教室。

連續兩小時三十分的授課結束，大家在外面排隊。小班的孩子排成兩列，手牽手走出校門。這裡一天兩小時三十分鐘的課雖然結束了，但是下一批上課的學生們在校門外等著。一天好像要進行三個班次的課程。一天兩小時三十分鐘的上課結束後，大家都回家幫忙工作……我邊這麼想的時候，下一批上課的學生一邊向老師和我們打招呼，一邊走進校門。我想應該是說「SALA-MU」的，但是聽到的卻是「SALA—」，感覺很可愛。

開始上課，每個人果然很認真地輪流看著黑板

與教科書，老師問問題不是每個人輪流回答，而是老師用手指向最快舉手的人。小朋友一起舉手的樣子感覺很棒，雖然問題和說的話我都聽不懂，不過我還是跟著舉手。

到了吃午飯的時間，走到小學後面的餐廳去瞧一瞧。

今天的餐廳是在很有家庭料理氣氛的店，那不是饅頭嗎？其實那是一半餃子、一半肉包，還淋上巧克力和優格醬，然後加上燉秋葵、沙拉和印度烤餅（nahn）。因為一直都是吃烤肉串（kebab）或咖哩，所以這樣的饅頭真是美味！

肚子吃得飽飽，接著搭車往下一個目的地——女

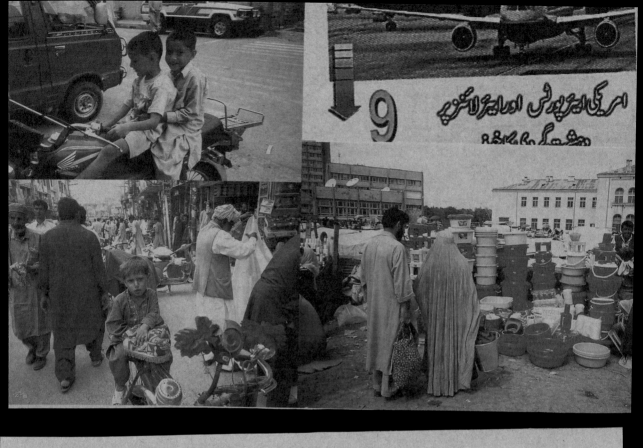

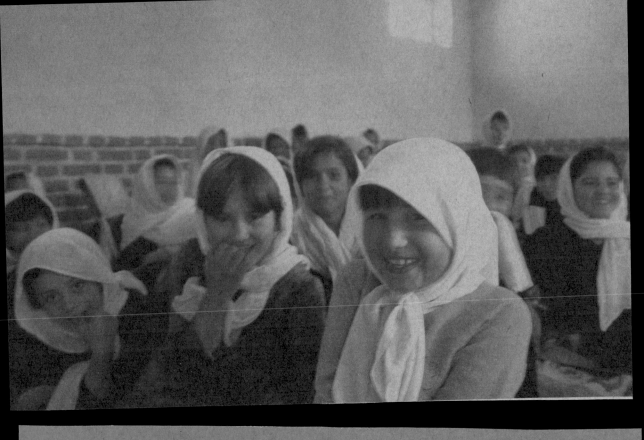

子高中，但在途中看到從巴基斯坦回來的難民
營，便停下來靠近看看。

拉嘉姆盤我們向營區的人交涉是否可以採訪，
很快就得到 OK 的答案，因此我們去採訪一個帳
蓬小屋。這裡有編著竹簍的老伯伯、編鳥籠的
老伯伯，每個帳蓬的職業種類都不同。然後那
裡的小孩子果然很快聚集過來，向著鏡頭前的
万向湊過去（笑）。不過，和小朋友們玩是很
快樂的。這個國家的小孩子們是這麼有精神，
和在飢荒下缺乏食物的孩子不一樣，只是長久
以來缺乏自由而已，就像雪國的漫漫長冬終於
結果，春天來臨，我們把長靴脫掉，換上運動
鞋飛奔而出一樣，充滿那樣的快樂吧！只不過
這個國家的冬天特別的漫長而已。

差不多該前往女子高中了，我跟孩子們握手道
別。但是，只能握手，卻無法交談，我的手不
知道握了多少個孩子的手……結果我一點一點
被他們拉過去。

終於搭上車，關上車門，雖然竹井先生他們笑
我是「哈梅恩（Hameln）的花衣吹笛人」，但
卻沒有惡意。我向追在車子後面跑的孩子們揮
手。即使昨天哈薩拉的孩子們也是相同的情形，
我想一定還會見面的！雖然日文有「一期一會」
的說法（一生只有另一次面的機會），但是我
反對這樣的說法，我是真的認為「再相見吧、
一定還會見面」的想法，才和他們接觸。但是，
我連他們的名字都完全不知道，雖然有點感傷，
但是他們明天一定還是會滿臉笑容地跑來跑去。

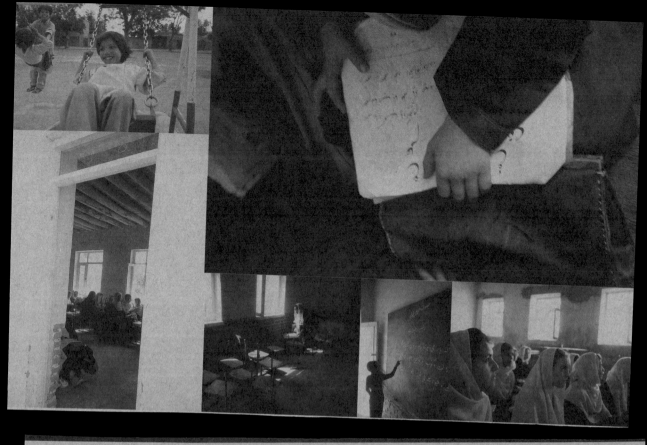

而且，「哈梅恩的花衣吹笛人」絕對不是只有我而已，他們等待的不只是我，也等待被強烈好奇心引來的吹笛人。

到了女子高中，要在校門口檢查身上攜帶的物品之後，才能進入學校。小學也是一樣，而且一定有一個配著自動步槍的警衛引導進入。我認為這個國家對旅行者來說，確實是有比較高的安全性，但是對居民則非如此。也就是說，他們有著不知道民族間的爭執何時會再度引發的恐懼。這裡沒有像拿坡里市集的扒手，沒有像美國大都市中小巷弄內的危險；也沒有像印度遍布的乞丐。他們抱持的不安和恐懼是旅行者不容易理解的。因為威脅他們的，不是竊盜、恐嚇，也不是因男女吵架而引發的的殺人事件，

而是一旦發生糾葛，就會被捲入民族紛爭的恐怖漩渦。這果然不是我這個旅行者所能理解的。身為旅行者，只是發現自己太過漫不經心，就會有點沮喪了。

另外，女子高中的女孩子們年齡比較大一點（畢竟是高中生了）。因為宗教上的理由，女性的臉不能被親戚以外的人看到，所以禁止攝影。雖然有這樣的規矩，但是只要不想被拍的人離開教室一下，我們還是可以拍照。這裡好像有規定制服似地，大家都穿黑衣服、白色的披肩，像修道院一樣。這裡的校舍也是平房，有三棟圍著中庭而建，每一棟都有教室的入口，但卻也有沒有玻璃窗的教室。學生們不愧是高中生，每個人的眼神看起來都很伶俐，意志也很堅強

的樣子。女孩子要上高中，就像戰前的日本一樣，是非常困難的，但是每個人都有跨越這個難關的容顏。討厭被拍照的而出去的學生們，也在旁邊看著，安靜地微笑。

塔利班政權控制的時期，他們不能上學，現在好不容易可以上學了，因為我們這樣的外國人到這裡來拜訪，使得他們沒辦法專心讀書………所以我一邊反省，一邊向月薪僅五十美元的歐巴桑校長道謝後，走出校門。然後，對這三天擔任我們嚮導的拉喜姆說想去他家看看，其實說想去看看的就是我而已。

他家從喀布爾過去要跨越一座小山，搭車大約要一個小時的小村子。他在那裡住了六個月，他說剛開始的兩個月，在村子裡當老師，途中，他以前的三個女學生從旁邊經過，對他說「老師好」。會說一些英文的他，內戰期間是在伊斯蘭馬巴德工作。他家是土牆圍成的，就像阿富汗當地的普通民家，在六疊左右的客廳，他端出茶和點心招待我們。一邊喝茶一邊和他的孩子、弟弟、以及外甥們聊得很愉快。女人們在另外一個房間，果然只有男人和小孩可以出來見客，有點可惜。對了，我發現他家沒有電視機，但卻有一個用乾淨布蓋起來的 CD 收錄音機。待了一會兒，我們到中庭拍照，女生們都透過房間的窗戶向這邊看。不過我假裝不在意的樣子，所以就看也不看地對著雞群拍照。這個時候，拉喜姆走出來，不知道什麼時候，他媽媽出現了，所以女人們也跟著走出來。然後

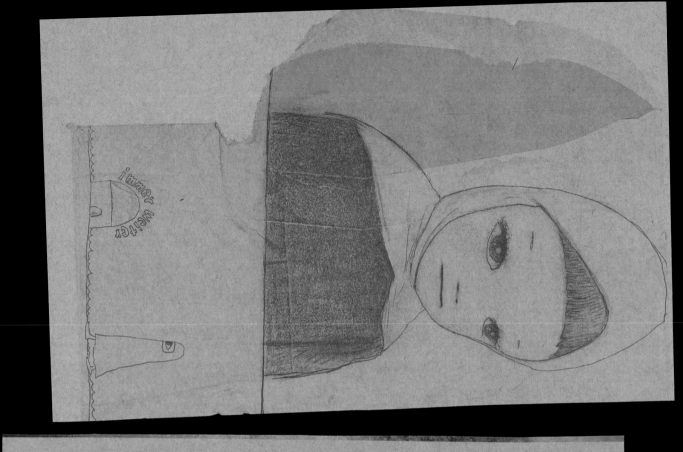

大家一起攝影留念。拉喜姆的媽媽六十五歲，還很健朗。這個國家的平均壽命是四十三點四歲，那是因為嬰幼兒異常的高死亡率所造成，所以這裡有很多老年人，但是每個人都看起來很健康。

到拉喜姆家附近散步的時候，不知道為什麼，想起媽媽的老家，就像這裡的村落一樣，村子不遠有墳墓，雞群在外面亂走，有一間大家會去借電話的小雜貨店，田裡種了綠色蔬菜，還有不知道哪家跑出來的豬……說到這裡，從我懂事的時候，家裡還沒有電視機，也沒有送報紙的，偶爾會去車站附近的商店買。那個時候，附近簡直是人煙稀少，車站也是不起眼的木造建築，我會帶著鋁製的碗去買豆腐。要用電話就向隔壁鄰居借，媽媽說想去上女子學校的時候，父母也沒給她好臉色看，不過那樣的爺爺奶奶，對我來說，還是很值得尊敬的長者……我很喜歡他們。來到阿富汗這個國家，不，巴基斯坦也一樣，對家族這件事，有了比較深刻的真實感。即使貧窮，家族的牽絆確實存在，而且還有左鄰右舍，怎麼說呢……是很棒吧！很棒唷！很棒唷～！

結果，在最低限度的物資下，人與人之間存在牽絆的話，這樣就可以幸福地過日子吧！現在更不用說，可以真實細細體會人的情感牽絆、友情與家族情感的重要了。

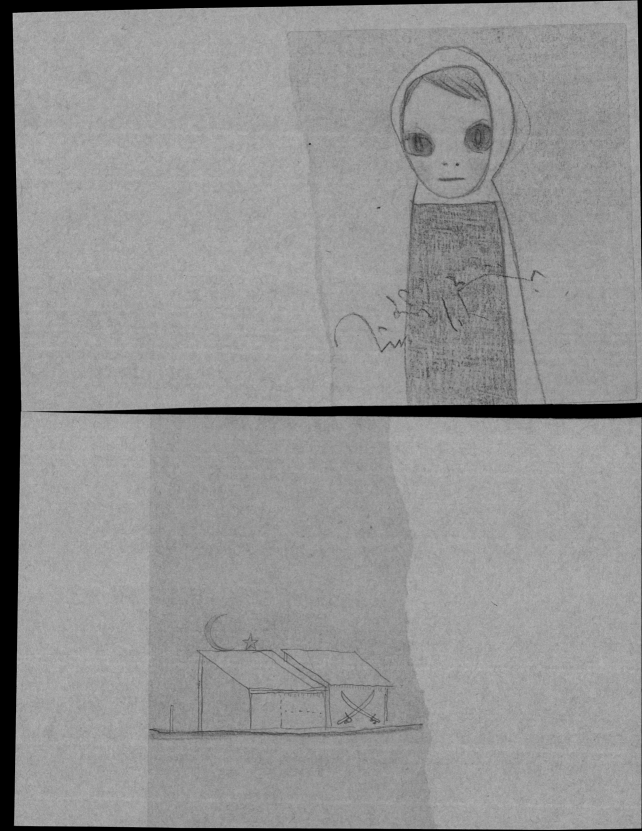

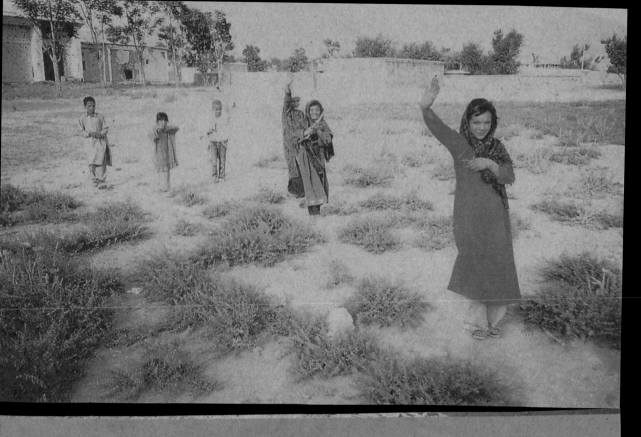

四點起床，不用說，外面還是一片漆黑……
四點三十分，搭上租來的車，往喀布爾飯店出發，穆斯拉嘉姆已經走了，
不過這三天一起行動的司機還在，總之，要出發了。

────────────────────

車子飛馳在天還沒亮的喀布爾，在黑暗中，喀布爾漸漸遠了。

──────────────

喀布爾往賈拉拉巴德（Jalalabad）的路，是被　　要前進。抬頭看到群山間，天邊升起的桔紅色
射擊得坑坑巴巴的道路，五臟六腑都被震得亂　　太陽。
七八糟。不過能足陸路對我來說是一個很好的
經驗。窗外一點一點亮了起來，開始可以看到　　太陽終於開始照在崎嶇的路上，不久到達賈拉
左邊的太可。河邊林木茂密，還有綠油油的田，　　拉巴德，然後是吃飯時間，在往日商隊來過的
彷彿過去國王統治時期國家豐饒的景象，擁有　　餐廳裡用餐，接下來的目的地是地雷區。
葉綠素的綠色植物真是偉大啊！在山岩圍繞的
山谷間的唯一一條路上，車子一邊為了閃避坑　　地雷的撤除工作是由阿富汗人來進行，在地雷
洞而左右閃躲，一邊往國境旁的城市賈拉拉巴　　區旁邊，有美麗的小河流過，小魚在裡面游泳，

蜻蜓飛來飛去。如果不考慮地雷的問題，這真是非常平和的景致。不知道什麼時候太陽眼鏡不見了，但是卻沒有在這裡尋找的勇氣……

走過地雷區地帶，路況突然變好了，一路直向 Torkham Border 國境邊的開柏隘口（Khyber）前進。

終於來到國境的邊界。看到「歡迎來到巴基斯坦」（Welcome to Pakistan）的標誌，有著要離開阿富汗的心情。向這三天擔任駕駛的大叔司機緊緊地握手告別，進入巴基斯坦後，就有旅行社準備好車子前往伊斯蘭馬巴德。搭上可以讓我們去辦手續的車子，去辦理巴基斯坦入境的手續，因為要通過不同民族的領域，所以

有一個荷槍的衛兵一起搭上車。有著茶褐色的眼睛，非常強壯的年輕人，看起來很可靠。

開柏隘口是這邊一整片廣大的山林區域的總稱，我們現在走的路，和當年三藏法師、亞歷山大大帝走的路是一樣的。然後，越過隘口，變成下坡路的瞬間，突然眼前迎面而來的是一個V字形開口的山谷，淡而朦朧地看見帕夏爾（Peshawar）的城鎮。蜿蜒地向下不斷延伸，這條路會繼續通往那個城鎮。這個風景，三藏法師應該也看過吧！

從喀布爾出來到達伊斯蘭馬巴德，約十個小時，接著就要回日本了……

「一杯茶，如果可以不多不少倒得剛剛好的話，

　　　　　　　　那你什麼事都可以做得到。」

　　　　　　●———留在心裡的伊斯蘭諺語

栽培農作物的可耕地　日本 44226 平方公尺／阿富汗 80848 平方公里，主食小麥的消費量，一個人一年約 132.52 公斤，平均一個月 11 公斤。（1998 年資料）
出生率　　　　　　　日本 9.5%／阿富汗 49.7%（1994、1997 年資料）
嬰兒死亡率（未滿一歲，一千人中的死亡數值）
　　　　　　　　　　日本 3.8% 阿富汗 163.4%（1994、1997 年資料）而且，衣索比亞（Ethiopia）是 119.2%、安哥拉（Angola）124.2%、柬埔寨
　　　　　　　　　　（Cambodia）115.7%，長期戰爭的國家，嬰幼兒死亡率特別高。與阿富汗鄰國的塔吉克（Tadzhikistan）43.4% 相比，塔吉克是阿富
　　　　　　　　　　汗的四分之一弱。
平均壽命　　　　　　日本男 77 歲、女 83.5 歲／阿富汗男 43 歲、女 44 歲（1994、1996、1997 年資料）
識字率　　　　　　　日本男 99.9%、女 99.7%／阿富汗男 51.0%、女 20.8%

因為沒有鐵路，所以以經濟資料來比較，道路比其他山岳地區還要貧瘠。阿富汗阿里亞納航空的飛機在美國上空爆炸，所以一般民航機也成為被攻擊的對象，因
此全部被破壞掉了，所以 2002 年的時候，阿富汗沒有航空公司（之後 2003 年 5 月重新營運）。
參考文獻　　（《阿富汗地圖與資料 Book》，Art Book 編輯部編輯，コアラブックス出版，2001 年）

2003

PARIS, N.Y. & TOKYO

『2002 年，一邊看著白色畫布，日子一天天過去』

離開阿富汗三天後，我走在紐約大都會的摩天大樓中。這次停留紐約是應邀參加紐約現代美術館舉辦的素描展覽會，除了這場展覽，也為了在紐約下城雀兒西區（Chelsea）某個藝廊裡的個展。走在路上的人們，對於身為外國人的我，對我毫無興趣，僅是路上擦肩而過。在等紅綠燈時，我抬頭看著天空，天空陰沉沉的，正好和紐約偽善的笑臉呈現極端的對比；想起令人懷念的阿富汗，我的眼淚幾乎要奪眶而出。

阿富汗的那些人誰也不認識我，但卻非常溫暖地迎接我這個異鄉人。當我走在人來人往的眾多人群中，心底就會浮現我在阿富汗遇到的那些人的容顏。我能被現代美術館舉辦的展覽會選上，雖然很高興，但是環視四周，觸目所及都是水泥大樓，這些大樓以一種彷彿權威式的、壓迫式的姿態向下睥睨我。我一邊從圍起來的屏障眺望因 2001 年 9 月 11 日恐佈事件而消失無蹤的雙子星大樓空地，一邊思考美國、伊斯蘭國家，還有我所居住的日本，雖然沒有邊哭邊叫喊地從這裡跑開，但是，我覺得現在的我，不冷靜整理自己的思緒是不行的。

不論是在現代美術館舉辦的展覽會也好，藝廊裡的個展也好，雖然我都相當地得心應手，而且有很多人來參觀，但是不管怎麼樣，我的心裡都是陰沉沉的。不，與其說是陰沉沉的，不如說是因為在阿富汗遇到的人們笑容，太過燦爛耀眼吧！

我從紐約回來之後，照理說應該要立刻為《FOIL》開始畫畫，但就是無法提起筆。
要把自己在阿富汗所感受到的畫下來，時間實在是不夠。要把經驗變成畫作來表
現，我需要更多的時間。沒辦法，於是我以照片代替，拿著沖洗好的照片，選出
來後送去給《FOIL》編輯部。

在阿富汗的那幾天，我很清楚告訴自己「要小心」，而且會大聲斥責在不知不覺
中墮入散漫的自己。以往我都是根據自己從小累積的體驗來畫圖，但是對於實際
去了只從媒體上面認識的阿富汗，並且與那邊的人見面，這個經驗帶給我滿腦子
的東西。我抱著有一天這個經驗或許可以讓我的創作昇華的期望，總之，雖然把
畫布打開了，但是卻畫不出東西來⋯⋯於是一直處於這種空白的狀態，直到 2002
年商店街響起了〈Jingle Bells〉的聖誕歌曲。

首先，在校長室裡悠哉游哉

『然後　2003 年 1 月　我到了巴黎』

2003 年 1 月，我到了巴黎。因為應巴黎國立美術學校之邀，前去擔任講師，因此我住在學校裡的客房裡。

在巴黎的街道散步，還留有 1980 年最早到歐洲旅行時，曾經走訪的第一條街的印象，我非常希望能夠穿越時空、回到那個時候。硬要說的話，當時讓人感覺很愉快。開始畫畫時，我也有過對巴黎畫派（École de paris）產生憧憬的時期。我曾想過，如果我誕生在那個時代，和畢卡索、莫迪里亞尼（Amedeo Modigliani）、藤田嗣治等人，一起在蒙帕那斯（Montparnasse，譯按：塞納河南岸，藝術家聚集之地）度過我的青春歲月的話……會是什麼樣子呢？雖然我只是憧憬波希米亞式生活的學生，但是僅在巴黎市內成形的世界性的藝術圈，加上有名沒名的藝術家都聚集在咖啡館裡的那個時代，對一個只是單純喜愛繪畫的學生來說，是充滿無窮魅力的。然後，再度走在充滿歷史性的石板路上，彷彿現在還可以聽到那個時代的聲音。

我在那邊的講座主題是「對於日常生活中普通的事物，透過各種觀點，創作出不同意義的作品」。我的學生們幾乎都是法國人，但也有日本人、以及奧地利、美國、德國、巴勒斯坦、台灣等來自世界各國的學生；雖然稱不上是「巴黎畫派」，但卻有四海一家的感覺，令人非常愉快。每個人真的以自己的觀點來創作作品，到了最後，甚至在把畫室當作藝廊，舉行作品發表的展覽會。然後，來自法國以外的學生們，讓我好像看到了過去的自己，那是一種非常令人懷念的感覺。不管在哪裡，都有那種要壓過別人，讓自己出頭的人；但是也有跟那種念頭無關，只對自我要求，朝著創作的方向前進的人。

132

『對自己來說，攝影是什麼？』

從巴黎回到日本之後，《FOIL》已經出版，竟然獲得很大的迴響，讓我十分驚訝。
連阿富汗政府的總統卡爾扎伊（Hamid Karzai）都在電視上拿著這本《FOIL》說：
「這裡面介紹了現在阿富汗的種種！」真是令人太高興了！……然後，他還說：「這
本可以給我嗎？」（那時，他的樣子不像是個大總統，反而像是我在阿富汗所遇
見的少年。）

因為畫不出來，所以用了很多照片代替的《FOIL》，那些照片意外地獲得大好評
……其中有好幾張照片都被義大利的攝影專業藝廊的展覽選上並展出，該怎麼說
呢……這讓我對攝影這件事，稍微產生了自信……我從中學的時候就很喜歡拍照，
但是比起要給人家欣賞的程度，只是因為喜歡拍照而已；現在想想，不是說攝影
技術有多好，只是因為我有「自己的觀點」就按下快門，不過我想那只是另一種
自我表現罷了。

說起來，差不多同時間，芬蘭的美術館企畫的攝影展，也選了我曾拍過的照片……那個時候，竟然要把自己拍的照片當作攝影作品發表，真的覺得很不好意思，更何況照片還和素描一起展示。這讓我想起了我相當尊敬的攝影家 Takashi Homma 先生所說過的話──那個時候，我拿照片給他看，他說：「攝影不是想著如何去拍被攝體，而是如何把要透過被攝體表達的東西明確地表現出來！」所以學攝影最重要的，不是藉著學習使技術越來越精進，而是如何將個人的觀念表現在攝影作品上。想起他的話之後，雖然我的作品從技術上來說是不成熟的照片，但是和素描一起展出，我想這應該更能傳達出我自己的觀點吧！

實際上，很早之前《FOIL》的總編輯就跟我說：「奈良先生！我以前就跟你提過這件事了，來做一本攝影集吧！」……雖然聽到他這麼說是一件令人高興的事，但是對我而言，在攝影方面，並沒有那種像完成一幅畫時所產生的成就感，而且畢竟我攝影純粹只是為了自己。所以有段時間，我曾經一直拒絕出版攝影集的要求。不過回到所謂「觀點」的問題時，我想，攝影不也和素描一樣嗎？這麼一來，對於出版攝影集這件事，我終於下定決心，然後開始一點一滴整理至今為止所拍過的照片。

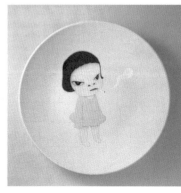

『2003 年秋　美國巡迴個展』

在巴黎迎接的 2003 年，是我在國外開展覽會最多的一年。除了有在美國數家美術
館展出的以「漫畫世代的當代日本美術」為題的展覽會（雖然有那種「怎麼又來
了」的感覺……），另外還參加在歐洲各國的美術館舉辦以「兒童」為主題，從「戰
爭」、「悲愴」的觀點來策畫的展覽會。

感覺好像自己的作品突然獨自往前走了起來，但冷靜地回顧之後，我想一切都是
從科隆時代開始的吧！那時一個人終於到了德國，在研究所裡學習，和許多人相
遇，一點一點向外擴展自己的世界，因為有這些我所認識的人們，我才能走到這
些僅僅靠自己的力量到達不了的地方。這數年之間，我的作品獲得了出乎自己意
料之外的眾多愛好者。這些人，舉例來說，這之中有過去只能在舞台下仰望的、
我喜歡的音樂人，或是只在銀幕上看過的演員、文學作家，以及不知道名字的一
般大眾！

我第一次在美國舉辦的巡迴個展，是從位於美國五大湖之一的伊利湖（Lake
Erie）畔、俄亥俄州的克里夫蘭開始的。克里夫蘭是「搖滾樂」（Rock and
roll）這個名詞的發源地。那是克里夫蘭當地的廣播節目中，某個 DJ 所說出來的
話（譯按：Rock and roll 原本是有性暗示的黑人俚語，1950 年代，DJ 艾倫、弗
里德〔Alan Freed〕引之為具有黑人音樂的形式，但並不針對黑人聽眾或樂手所
創作的音樂）。如今「Rock and roll」已經成為世界上年輕人共同的語言了。我

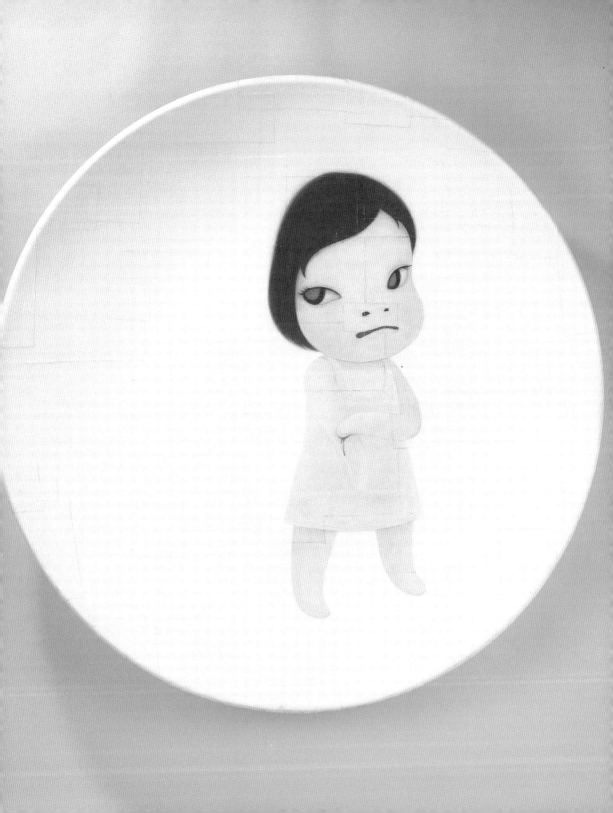

芝加哥現代美術館展出的樣貌

自己在美國的第一次巡迴個展，能夠從這個城市開始，帶給我的感動實在無法以言語形容。雖然沒有辦法描述得很好，但是對於長久以來一直在搖滾樂的陪伴下從事創作的我來說，不管怎樣，能夠笑著大叫「哇～！」，是十分快樂的事！

展出的作品雖然幾乎都曾在美國國內美術館展出過，或是我個人、收藏家的收藏品，但其中也有幾幅新作品。其中有九幅水彩畫，更是我突破了畫不出來的困境，想辦法積極向前看，才完成的作品。雖然已經畫不出像過去那種單純形態的作品，但是卻特別突顯了這些畫作的味道。這也是我自己比起以前更加認真面對作畫這件事的證明。換句話說，我以前作畫時，一定把「最重要的是要了解自己」列為第一考量。但事實上，這根本是理所當然的事，甚至也產生了「希望正確地傳達、讓觀者不會誤會」的這種想法。對於確實存在的觀者而言，透過藝術這種行動，藝術家將自己展現出來。對此，不容許有草率輕忽的態度。即使對自己來說，不更加真摯地面對自我來創作是不行的……這九幅作品，就是基於那樣的心情所創作出來的，但還是沒法說我有自信傳達出這樣的想法……因此我今天也畫、明天也會繼續畫吧。總而言之，自己想做的事，如果中途停擺的話，就失去了自己存在的意義了。

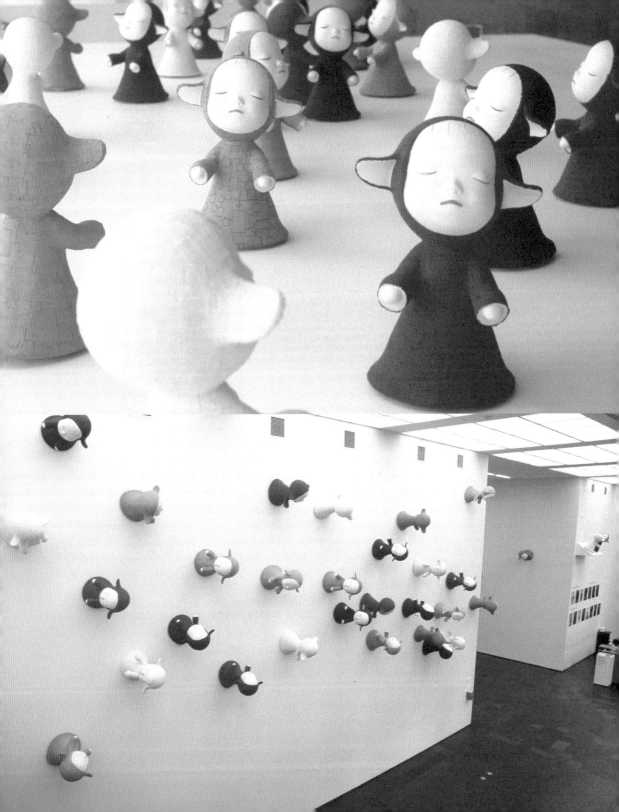

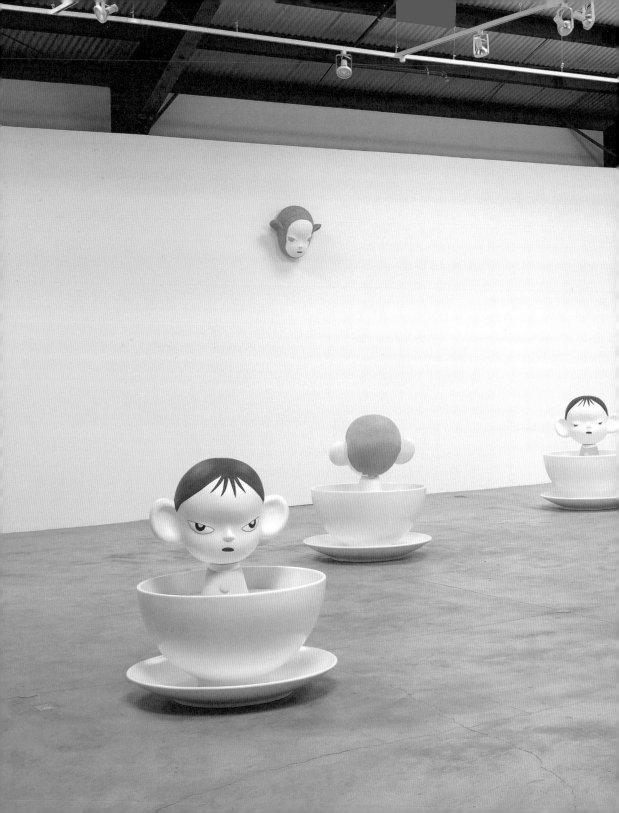

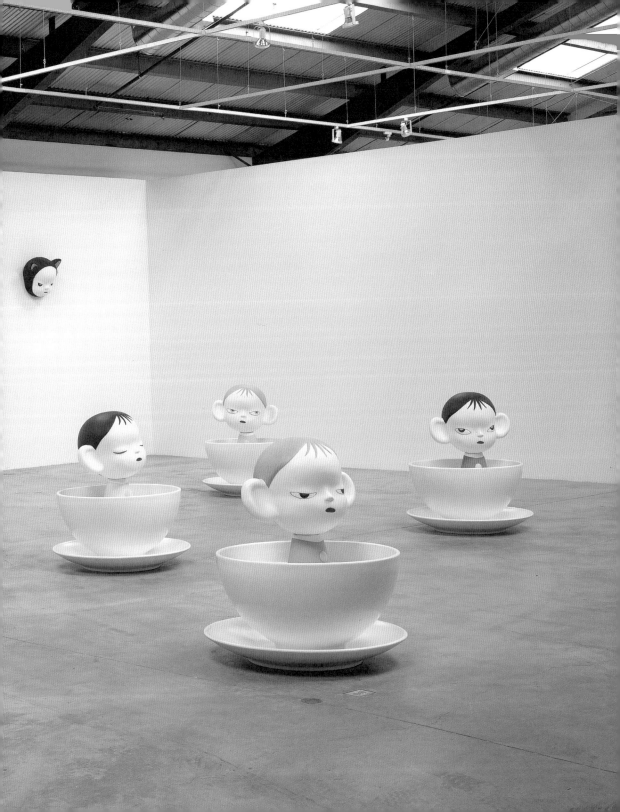

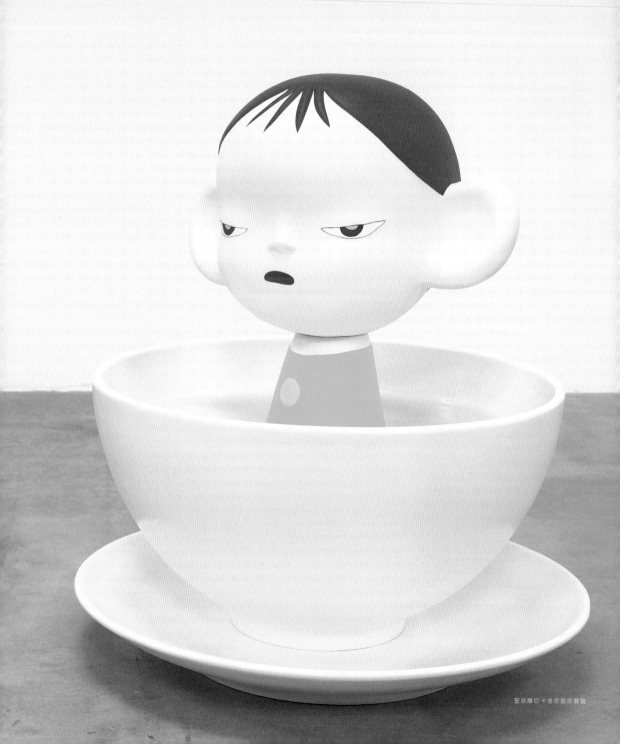

另外，這個名為「Nothing Ever Happens」的美國個展的展覽圖錄，沒有所謂的美術評論家的文章，反而收錄了音樂評論家、音樂人、演員、小說家等所寫的文章。例如在《星際爭霸戰》系列中飾演「史巴克」（Mr. Spock）的李奧納德·尼莫伊（Leonard Nimoy）、在《SPIN》和《L.A. Times》撰寫音樂專欄的喬許·庫恩（Josh Kun）、還有他們的歌不知道拯救過我多少次的 Green Day 樂團的比利·喬·阿姆斯壯（Billie Joe Armstrong），以及 Rancid 樂團的吉他手拉斯（Lars Federiksen）。由我喜愛的這些人們來撰寫關於我的事……真的讓我非常開心。就算是被討厭的人否定或是批評，也都沒關係（怎麼說呢，反而覺得高興！？）總之，能和我所敬愛的人有共同的感覺，不用說自然是很棒的事……

從克里夫蘭開始的「Nothing Ever Happens」展覽，在 2004 年巡迴到費城、聖荷西（San Jose）、聖路易斯市（Saint Louis）的美術館，預定 2005 年在夏威夷的火奴魯魯現代美術館結束此次的巡迴展覽。正在讀這本書的你，不管是 2004 年拿到這本書也好，或是 2005 年拿到也好，甚至也可能是從二手書店買到這本被人賣掉的書也好，我一直到現在還是用全部的心力在作畫吧；寫下這本書的我，就是要表明這樣的決心。無論以往至今的時光是如何度過，對我而言，在所有應該得到、而且已經擁有的歲月裡，不管是悲傷的事或是快樂的事，應該都一視同仁地造就了今日的我！在阿富汗遇到的人們、在歐洲遇到的人們，那些讓人想把髒話「FUCK」脫口而出的討人厭傢伙，總而言之，我所遇見的各位，是你們造就了我這樣一個人……我想對此表達感謝。

『2003 年 12 月　　我的房間』

12 月 8 日，我開著裝滿畫材的車，飛馳在夜間的高速公路上，朝大阪的方向而去。東京的小山登美夫畫廊的個展剛結束沒多久，轉眼就到了要發行攝影集的 12 月。攝影集的書名是《the good, the bad, the average...and unique》，在挑選攝影集中要用的照片時，將好照片、壞照片、普通的照片，還有奇怪的照片一一分類，當然我想要選擇「好的照片」，不過其他照片中不也都存在著我自己嗎？帶著這樣的心情，進行著挑選的作業（然後，現在哪些是好的、哪些是不好的照片，連我自己也分不出來了……）。仔細想想，當時並不是決定好一個一個的主題、然後才去拍照的，因此也沒有所謂的好或不好的基準吧！

我去大阪是為了替一家名為「graf」的家具製作團隊所營運的藝廊進行個展的準備。兩天前才結束在東京的個展，在這個純白色無機物般的藝廊空間裡，為了讓觀眾與畫作能夠一對一地面對面，因此，這是一場特意減少展示數量的正式展覽。是我自己想做這樣的展出，雖然我想將自己的這份企圖心傳達給觀眾，但是卻發現自己似乎還缺少什麼。這個所謂的什麼，好像就是以自己為核心的某種強大力量，去做只有自己能夠做到的事，這是一種完全沒有要與人較量的意思。事實上，我覺得我應該還記得這種不夠好的感覺才對，但因為沒有做過這種正式的展示……所以我真的很想嘗試。然後我想在大阪的個展上，呈現和東京個展完全相反的風貌，也就是去做只有我能夠做得到的事情。

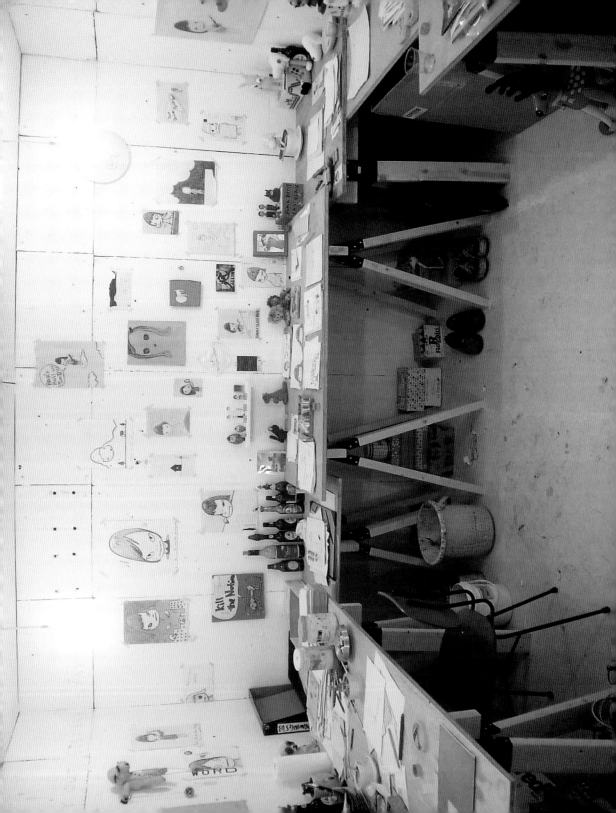

S 部屋には graf 製作のライト
M 部屋は 裸電球が 4つ

S 房間有 graf 製作的電燈
M 房間則有四個電燈泡

透明な ピースマークの中に
人形がつまってる

在透明的「peace mark」
（和平符號）中塞滿玩偶

M

制作して
いた
部屋

從事創作
的房間

大きな ソファー

大沙發

中は真暗・壁も黒

房內很暗，牆壁也塗成黑色

L

こういう
くぼみに
写真が
はいっている。

這面牆的凹洞
內有貼照片。

カーペット
地毯

S

小机 小桌子

小さいイスと机

小椅子和小桌子

白い 白色的投影幕 スクリーン壁

S M L

このかべに

他の部屋は
箱型だけど

其他的房間都是箱子
形狀，只有這個房間
是三角形呢

この部屋だけ
三角やね

S.M.L.
アクリスボックスに

這面牆壁的 S.M.L 透明
壓克力箱內要塞進玩偶

人形

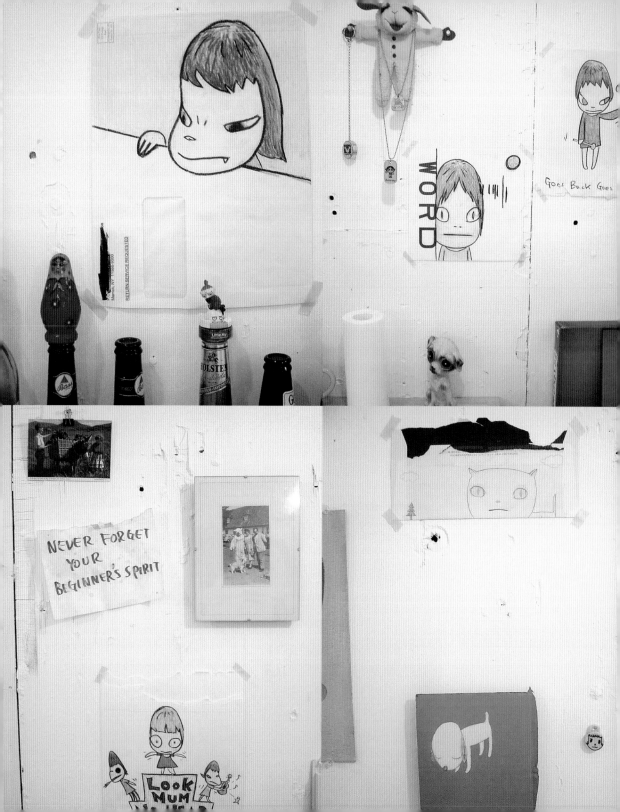

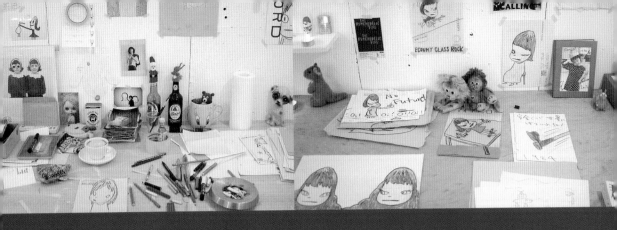

這場以「S.M.L.」為題的個展，也和graf一起合作。我們使用廢棄的材料，建造了三個分別稱為S.M.L.的不同尺寸房間，然後在房間裡展示作品。我在深夜十二點左右抵達graf，隨即進入展場內，這三個房間已幾乎布置完成。他們在製作家具的同時，我的展示用小房間也幾乎完美地完成了。負責布展的是豐嶋君，雖然他在商討相關事項的時候曾去過我的工作室，但他的確在藝廊裡做出了彷彿我正待在自己的工作室裡、可以在此進行創作的房間的樣子。

S房間的空間是為了身高120公分的人所做的，所以天花板很低，把預定掛上小照片作為裝飾品的牆塗得很漂亮；地板上鋪著地毯，還放了graf製作的小椅子和小桌子。M房間把我正製作中的作品展示在牆上，可以說是我自己房間的複製品。而L房間裡，地板和牆壁統一塗上黑色，裡面放著身高220公分的人坐的大椅子，只有一面牆做成投影牆，在畫面上投射出滿滿的照片。之後，我把這三個房間都當成另外的單獨作品來看。然後就像在橫濱美術館的個展時一樣，我也把在網路上募集到的「以我的作品為主題製作的玩偶」做成作品。這次則是要求用同一個主題，做成S、M、L三種尺寸。當然，這些玩偶也預定依照S、M、L的尺寸放進透明的壓克力容器裡。

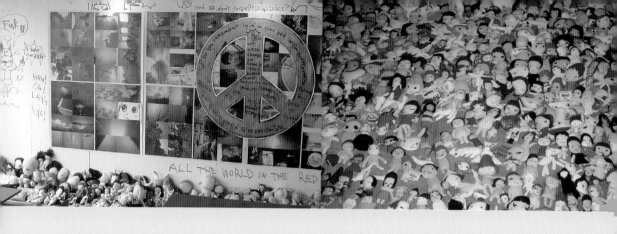

首先，我在 M 房間設置了數張桌子，上面放置了從東京的工作室帶來的小玩意兒。牆壁上釘著佩蒂‧史密斯（Patti Smith）的人像明信片和寫著「NEVER FORGET YOUR BEGINNER'S SPIRIT！」的便條紙。從東京帶來的這些東西，實際上都帶著我在德國時擁有之物的感覺。就像小狗做記號一樣，我用我所擁有的東西，讓這棟用廢棄材料做成的簡陋小屋變成具有親切感的空間。然後我花了兩週的時間，在 M 房間裡創作，房間內的牆壁幾乎都覆蓋上新的插畫。

我在 graf 的咖啡店裡喝咖啡時，常常偷看他們的工作場所，偶爾也和來咖啡店的人閒聊。然後在大家都離開後，午夜十一點左右開始在 M 房間裡畫畫。在這段期間，我常和豐嶋君一起喝酒。我們經常把創作放一邊，在這間待得越來越舒服的 M 房間裡，喝酒聊天直到天亮。豐嶋君讓我想起在歐洲旅行時遇到的許多人，graf 的諸位也讓我有相同的感覺。彷彿回到學生時代，從早到晚聊天聊得很愉快一樣……該怎麼說呢，雖然是一種自己現在幾乎無法了解的感覺，這感覺和在哪裡、有什麼無關，而是有自己現在確實在這裡的真實感。這個場所不是大阪、也不是東京或德國，實際上哪裡都不是。這是我自己確實存在的地方，雖然哪裡都不是，但確實是在心裡的一個房間。

總而言之，我可以在這裡創作，接著展覽會就開始了。在這場開幕酒會的高潮，我發現了好像要從我身上離開的那個重要東西，也就是在這場個展中，我似乎可以再次貼近自己。那是在以公司型態妥善經營的專業畫廊、或是在組織規模更大的美術館裡展覽時被我遺忘的東西，沒錯，也許就是「初衷」（BEGINNER'S

Hey

FUCK! the Shit!

NO WAR
よろしく!!

in the fog, in the cloud

呼吸
全ては

戦地に回線がつながって
少女のもとにLOVE SONGが届いた。

戦場から

少女に捧げたLOVE SONG
アフガンの空の下で男はたおれた。
キャタピラの音．銃弾の音．けれども．

ARROWS 満月は地球上。
TO
YOUR
DRUNKEN
EYES! 雨!

夜終死者NIGHT
11:00PM～4:00AM

今日の1枚

あがら

雲

Today's
choice

意志の
強さが!

KILL YOUR TIMID NOTION!

お人形
Thanx!

どっかのガキより小さってミラな

宇宙にひめがき共の生涯がな手本さ。

そしてきっと社会。

夜露死苦！

ZONE!

往

SPIRIT）。不是為了事業什麼的，而是像為了自己的樂趣而努力拚命的校慶一樣的感覺。早前因為有許多義工的協助而實現的「I DON'T MIND, IF YOU FORGET ME.」在弘前的展覽也有這樣的感覺；如果說弘前展是這種感受的最大倍數，那麼graf 的展覽就是這種感受的最小因數，和志同道合的人們面對面、確認彼此的存在意義。

隨著時間的流逝，我一定還有某些重要的東西險些遺忘了吧。但是我有不會忘記的自信，為什麼呢？因為我發現當我彷彿要遺忘的時候，會有朋友提醒我。其中有在現實生活中遇到的人，也有雖然還沒遇見的人，但是透過文字、聲音、眼睛，我已經把他們當成朋友。如果這樣想的話，我會覺得我還是我，而且這樣面對從未謀面的你（雖然也有曾經見過面的人），稍微實踐我自己說過的話，現在依舊一邊把搖滾樂放得震天價響，一邊進行創作。那是我自己親身實踐我曾經對補習班學生們說過的話，就像那次去德國旅行一樣。即使我不知道從現在開始還可以活多少年，不知道將來會有什麼樣的煩惱，但是我覺得自己無論如何都一定可以克服。不管怎麼說，因為我不是只有自己一個人……因為如此，面對創作時，可以安心地一個人進行。

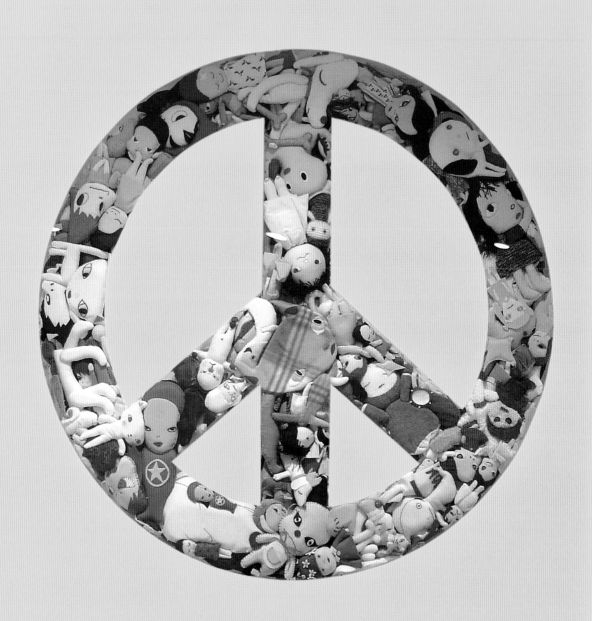

EPILOGUE

『2004 年 1 月　沒有結束的結尾』

『佐藤先生和齋藤小姐』

我在 rockin'on 所出版的雜誌《H》中，有一個連載的專欄「小星星通信」，這本書是在編輯提出「何不集結出版呢？」的提議下而誕生的。可是在《H》連載「小星星通信」時，我常思考「到底有多少讀者期待這個連載的專欄呢……？」這個專欄終究是我發出的通訊，萬一出刊後，大量湧進「這種專欄早點結束吧！」的投書的話，該怎麼辦？這種恐懼讓我覺得很害怕（真心話＝認真的）。但是並沒有發生這種事！反倒是我從讀者回函得知，有相當多的讀者非常期待這個專欄，這令我非常高興。

然後，要告白……在《H》雜誌的後面，不是有「徵友」那樣的頁面嗎？在那裡有像是「我喜歡的是～」的句子，可能寫著音樂人、攝影家、或是小說家的名字，當我在那裡發現自己的名字時，簡直高興得要飛上天了……啊～說出來了……真不好意思哪～但是終於鬆了一口氣。

· ·
· ·

還有還有，在 2003 年 3 月的時候，《H》的總編輯佐藤健先生，還有「小星星通信」的責任編輯齋藤奈緒子小姐（沒想到偶然發現她和我畢業於同一所高中！），一起邀我去東京都內泡溫泉。就是在那時候，佐藤健先生告訴我他要從 rockin'on 出版社離職的事。佐藤先生頭上蓋著毛巾，在裊裊湯煙中跟我說：「老實說，我還有一年就要退休了，在這之前，我希望能把『小星星通信』集結出版，然後才退休。」我故意裝出驚訝的表情說：「咦？要離職嗎？」……（為什麼呢？因為前幾天吉本芭娜娜小姐已經打電話跟我說：「佐藤先生想要找你去泡溫泉，一定是為了要跟你說他要離職的事情喔～！不過我跟你說的事情要保密，到時候還是要表現出驚訝的樣子……」總之，當時這件事令我很驚訝。）不過要出書的事情倒是毫不知情，所以實際上我還是很訝異的～然後，在驚訝的同時，轉頭往在一牆之隔、看不見的女湯中的齋藤小姐方向看去……（透視術！那一瞬間真的好像看到她就在那兒似地）。不過，專欄能夠累積到可以出書的程度，對編輯來說可能沒什麼特別值得說嘴的，但是對我來說可不同哪！

這麼說來，現在身為讀者的你們所讀的這本書，可是在露天溫泉裡決定出版的。也就是說，佐藤先生一定打從一開始就這麼打算好的！他那一直很親切的笑容，一定就是這個企圖下的產物吧！難怪每次見面的時候，他都邀請我說：「接下來一起去吃飯吧！」「這也是 rockin'on 出版社的經費，讓我們一起去大吃一頓！」而對這些邀請我也是很樂意的……想到過去這些事情，「佐藤先生，如果要出書，那就各方面都再好好補充，做出一本好書吧！」「奈良先生！就是這樣！」我們異口同聲地說出想法，在白色混濁的溫泉中，我們互相鼓舞、相握（我們相握的是手喔！為免誤會補充一下。總而言之，加油！）

因為這個緣故，所以我將之前書寫有所不足的地方，全部重寫成為自傳式的《小星星通信》。當然我的專長在繪畫，不擅長書寫文章。不過也因為這樣，我打算寫得讓人更容易理解「我誕生在這個小小的星球上，是如何成長的」。我想應該會有把這本書從書店的書架上拿出來、隨手翻一翻又放回書架上的人吧？應該也有一直讀到最後的人（該不會是站著讀完吧？）像這樣藉著編輯的能力，能夠出版這種「有點過早的自傳」，實在非常感激。現在再回頭讀這些文字，文章既不順暢、還有雖然身為日本人卻有些文法很奇怪，但是我只是想把自己所累積的經驗寫下來而已。然而，也有沒寫在這本書中的隱私，因為我想把那些東西一直保留在我心中。我自己再次閱讀這本書的時候，發現其中有著一邊煩惱、但透過美術漸漸成長的自己，以及非常努力活著的自己。老實說，對美術和人際關係感到煩惱而活著的自己依舊在這裡。此外，也有反覆地傷別人的心、也傷自己的心，因而變得很可悲的事情。儘管如此，了解畫畫這件事，讓我確認了自己的存在。

實際上，不管是什麼樣的人，一定都有堅強和柔弱的時候。寫這本書的時候，柔弱的那個我，不知道對自己說了多少次「實在不想出這樣的書，跟平常一樣畫畫就好了」。但是如果是堅強的那個自己，就會用「所謂的出版，對於內容要負完全的責任，而且是一輩子無法拋棄的責任」這樣的話，來威脅自己。但是，帶給我出版的勇氣的，是不管發生什麼事，自己都堅持為創作而生的決心，當然還因為有佐藤先生和齋藤小姐這樣的編輯。

佐藤先生、齋藤小姐，非常感謝你們！佐藤先生在我和吉本芭娜娜小姐共同創作的《阿根廷婆婆》一書出版時，也非常關照我，而齋藤小姐常和我一起去現場演唱會，度過不少愉快的時光。然後，還不能不提的是設計者春日優子小姐，因為有她的協助，終於讓這本書成形。感謝大家！

還有，實際上雖然齋藤小姐比佐藤先生早一步離開 rockin'on 出版社，但是我非常高興能認識齋藤小姐。以前我不喜歡和人因為同鄉、或是畢業於同一所學校就建立起親切感，但她帶給我許多愉快的回憶，讓我知道這點是可以因人而異的。

『後記　為了明天』

西元 1959 年 12 月 5 日。打從誕生於這個親愛的太陽系第三顆行星的日子開始，我這個人類就一直活到現在，但總有一天一定會面臨死亡。我明白這是必然，所以我並不悲傷。因此在這有限的生命裡，我希望能夠一直畫下去。牛頓發現地心引力這個東西（不管多胖還是多瘦的人），我們的腳都穩穩地站在這個小小的星球上……

讀了這本書的各位，謝謝你們！總有一天在某個地方……街角、演唱會現場、電車中、或在定食屋……如果真的遇見了，請叫我一聲！

catch 80A

小星星通信

THE LITTLE STAR DWELLER

文‧圖‧攝影　奈良美智

攝影　永野雅子（P96-P103, P152-P153, P155）、小林修 / 朝日新聞社（海報）、澤文也（P147）

譯者　黃碧君（P1-P92）、王筱玲（P93-P162）

審校　王筱玲（二版）

責任編輯　韓秀玫（初版）、林怡君、賴佳筠（二版）

美術設計　何萍萍（初版）、許慈力（二版）

出版者　大塊文化出版股份有限公司

地址　台北市 105022 南京東路四段 25 號 11 樓

www.locuspublishing.com　讀者服務專線：0800-006689

TEL：(02)87123898　FAX：(02)87123897

總經銷　大和書報圖書股份有限公司

地址　新北市新莊區五工五路 2 號

TEL　(02)89902588　FAX　(02)22901658

法律顧問　董安丹律師、顧慕堯律師

版權所有　翻印必究

ISBN　978-986-5549-49-7

初版一刷　2004 年 11 月

二版一刷　2021 年 3 月

二版八刷　2022 年 9 月

定價　新台幣 520 元

小星星通信 / 奈良美智著；黃碧君，王筱玲譯 . -- 二版 . -- 臺北市：大塊文化出版股份有限公司 , 2021.03
168 面；17.5x21.6 公分 . -- (catch；80A) 譯自：THE LITTLE STAR DWELLER；ISBN 978-986-5549-49-7（平裝）
1. 奈良美智 2. 藝術家 3. 傳記 4. 日本　　　　　　　909.931　　　　　110002349

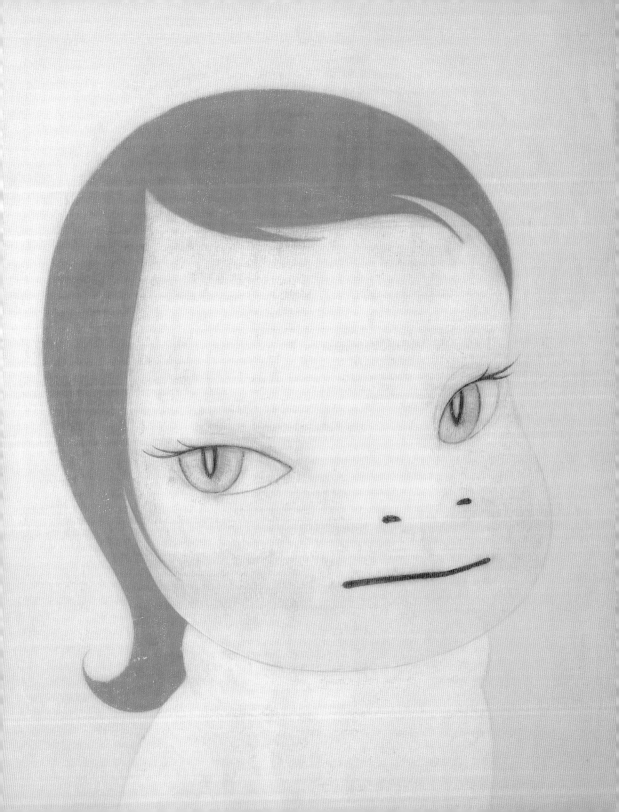

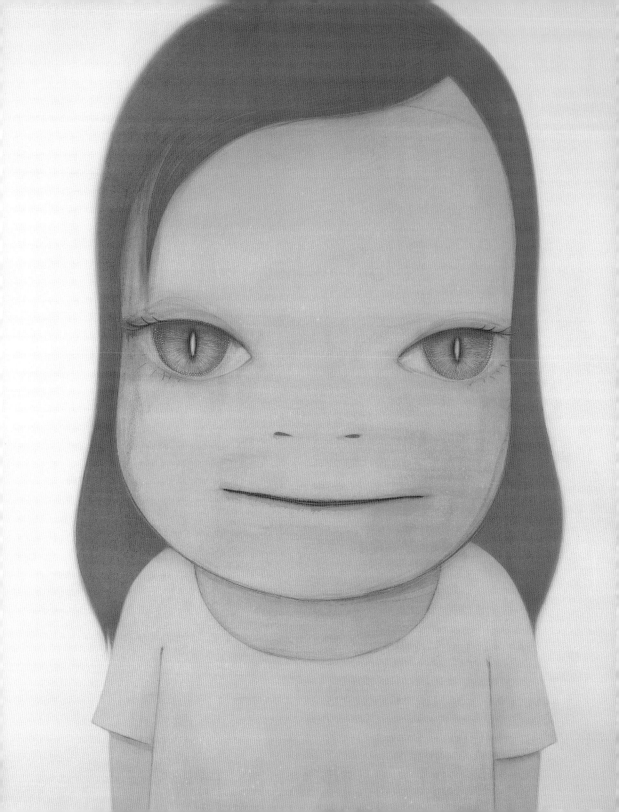

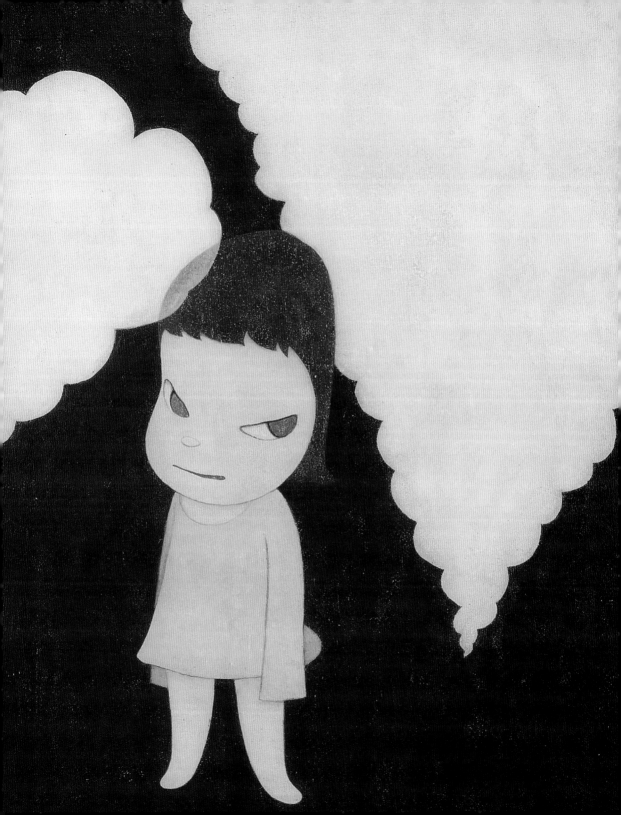

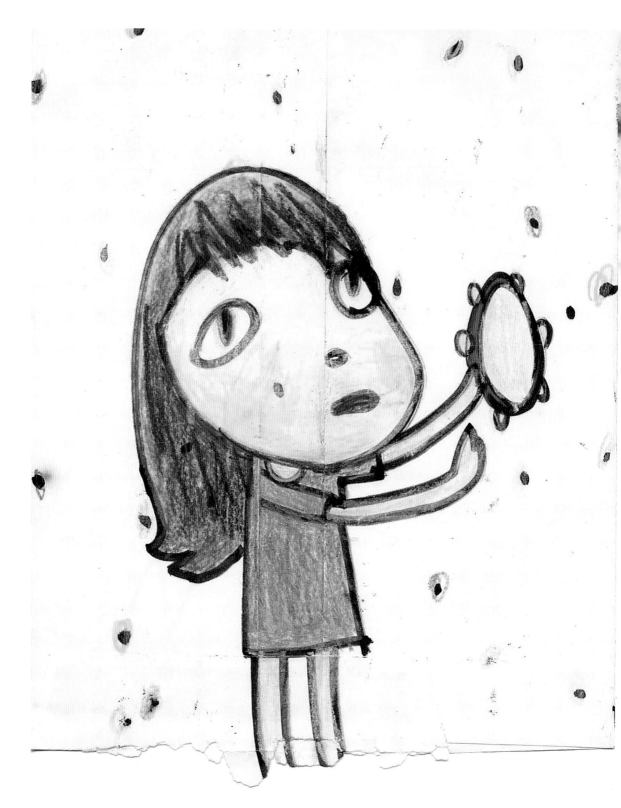

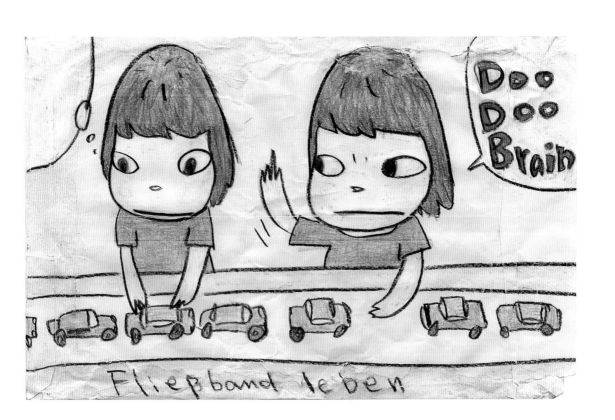

Fließband leben

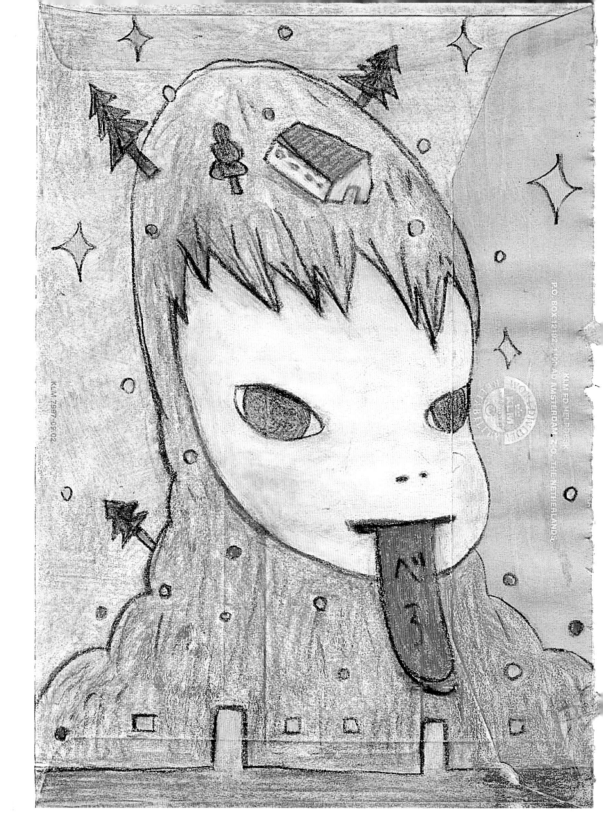